U0005156

July

作者 阿土

美味手帳

水彩插畫與鋼筆字的絕佳組合

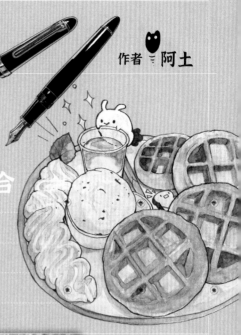

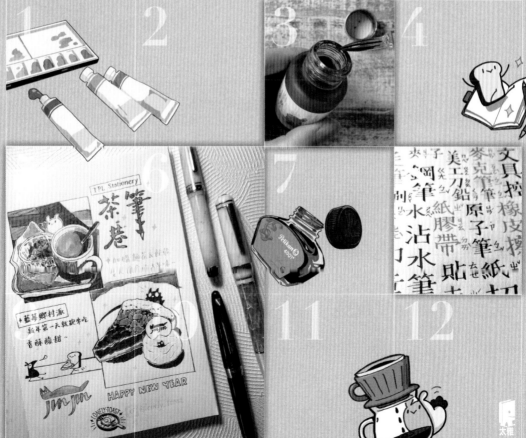

作者序

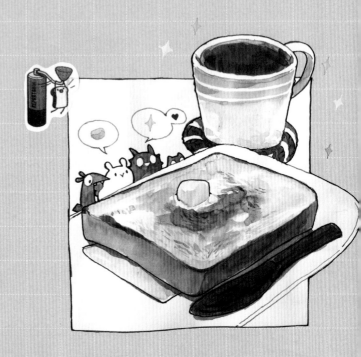

2018年參觀了位在愛治文具房舉辦的「他們的手帳展」，看到了展覽中的手帳使用者們截然不同的風格與各種手帳的創意用法，開始對手帳產生興趣，也有了想利用手帳記錄生活的想法，當時正好正值10、11月分的手帳季，各家手帳廠商都釋出新品，在做足功課之後，買了適合自己的手帳，想著要在新的一年開始手帳繪製的嘗試。

求學時期並非美術相關科系的我，一開始並不知道該如何在手帳上畫圖，也不曉得該使用什麼工具來繪製插畫，看著美食照片，卻不知道該從哪裡開始畫起，單純憑著對畫圖的熱愛來練習，反覆嘗試手邊最適合的工具來繪製，摸索如何下筆。

剛開始畫得並不是很好，但是依照手帳內頁的格式，每週固定繪製1～2篇的美食插畫，從一開始比較單一的顏色，到後來開始嘗試添加更多顏色與細節，由簡單的食物主題，到嘗試多道菜式組合的畫法，每週的繪製都會遇到不同的挑戰，隨著時間而慢慢累積了不少經驗，也無師自通的學會了許多繪畫的技法。

本書除了介紹手帳插畫技巧，還透過多年的手寫教學經驗與書寫鋼筆字的熱情，分享如何將手寫字寫得更好看的訣竅，並將鋼筆手寫與手帳插畫做出更適合的搭配組合，營造出獨特的手帳插畫風格。

使用手帳最困難的一件事，就是持之以恆地做紀錄，往往前3個月會努力記

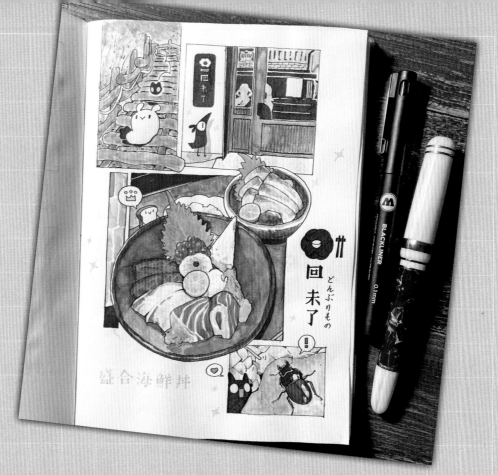

錄，後面一忙起來就會來不及補上當下的紀錄，久了就鬆懈了。所以為了督促自己，培養持續繪製手帳的習慣，我就在instagram帳號「@lonely_toast」上定期分享我的美食手帳，一邊分享作品一邊經營自己的插畫品牌。也在每一個美食插畫裡穿插許多可愛的角色，意外的擄獲了不少粉絲，也得到許多廠商的合作邀約，更加強我持續繪製手帳的動力與熱情。

　　這幾年來不斷累積手帳插畫作品，從繪畫過程中反覆的失敗與挫折中學習，在繪圖流程與技法逐漸成熟之時，將我的繪圖步驟與技法透過這本書分享給大家，就算沒有繪畫基礎，都可以在閱讀本書之後，按照步驟循序漸進的練習，輕鬆掌握畫圖

的技巧畫出好看的圖，讓我們一起加入手帳繪圖的行列吧！

　　　　　　　　　　　　阿土

認識手帳本與繪圖工具

14

照片提供：嗨賴文具工作室

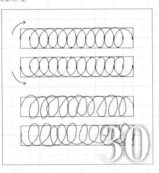

畫畫前的運筆鍛鍊

30

超簡單彩繪美食手帳：基礎篇

無花果乳酪蛋糕與手沖咖啡

36

超簡單彩繪美食手帳：進階篇

香腸魚蛋丸燒與中焙烏龍茶奶

56

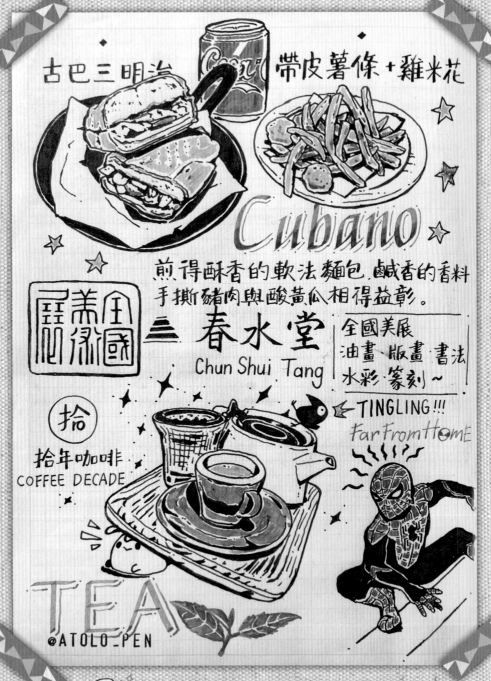

古巴三明治　　帶皮薯條 + 雞米花

Cubano

煎得酥香的軟法麵包，鹹香的香料
手撕豬肉與酸黃瓜相得益彰。

春水堂
Chun Shui Tang

全國美展
油畫·版畫·書法
水彩·篆刻～

拾
拾年咖啡
COFFEE DECADE

TINGLING!!!
FarFromHome

TEA
@ATOLO_PEN

當週的看展與用餐紀錄，大部分使用深灰色鋼筆墨水
來繪製，使用紅黃綠三色來點綴餐點，讓色彩不會太
過單調。

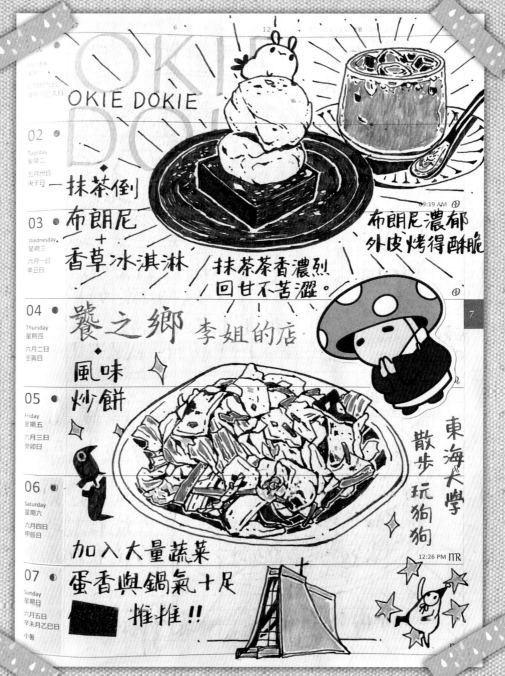

OKIE DOKIE

02
Tuesday
星期二
五月卅日
庚子日

—抹茶倒

03
Wednesday.
星期三
六月一日
辛丑日

布朗尼
＋
香草冰淇淋

09:19 AM

布朗尼濃郁
外皮烤得酥脆

抹茶茶香濃烈
回甘不苦澀。

04
Thursday
星期四
六月二日
壬寅日

饕之鄉 李姐的店

風味

05
Friday
星期五
六月三日
癸卯日

炒餅

東海大學
散步
玩狗狗

06
Saturday
星期六
六月四日
甲辰日

加入大量蔬菜

12:26 PM

07
Sunday
星期日
六月五日
芒末月乙巳日
小暑

蛋香與鍋氣十足
推推！！

搭配餐點繪製了當日的遊記，簡單地畫了東海大學的教堂，
省略許多細節，看起來會更加可愛。畫面上失誤的地方使用
了貼紙與紙膠帶遮蓋，掩蓋失誤之外，還能豐富畫面。

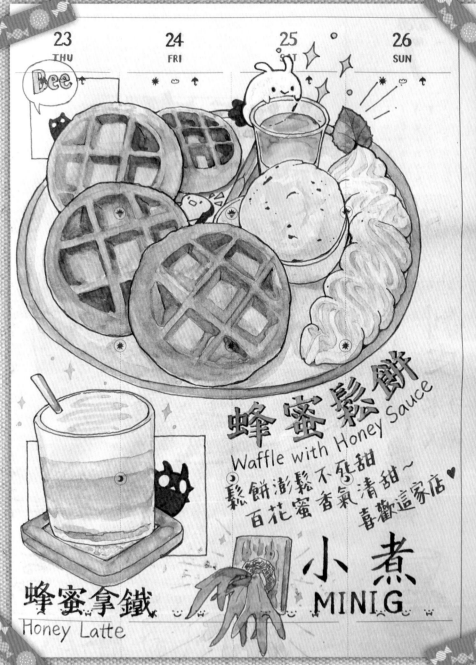

蜂蜜鬆餅
Waffle with Honey Sauce
鬆餅澎鬆不死甜
百花蜜香氣清甜～
喜歡這家店♥

蜂蜜拿鐵
Honey Latte

小 煮
MINIG

 ……畫蜜汁與鮮奶油時，直接使用深淺不同的色調來繪製光影效果。有時不見得所有地方都要使用線條來繪製輪廓，運用不同色彩來製造輪廓邊界，能夠讓畫面更寫實。

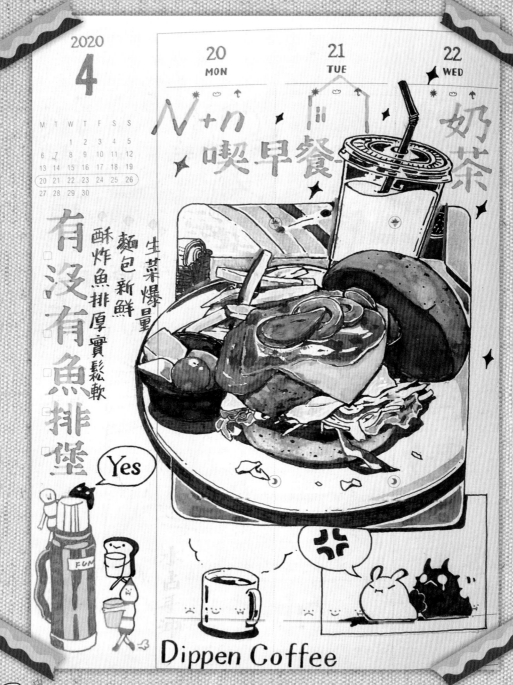

繪製餐點之外還融入窗外的背景，讓自己能夠想起當天的用餐環境，也能夠練習背景的繪製。餐點在窗邊所以有許多高光反射，繪製時要預先將高光處留白，建議大家可以先用鉛筆框出留白區塊，這樣比較好畫。

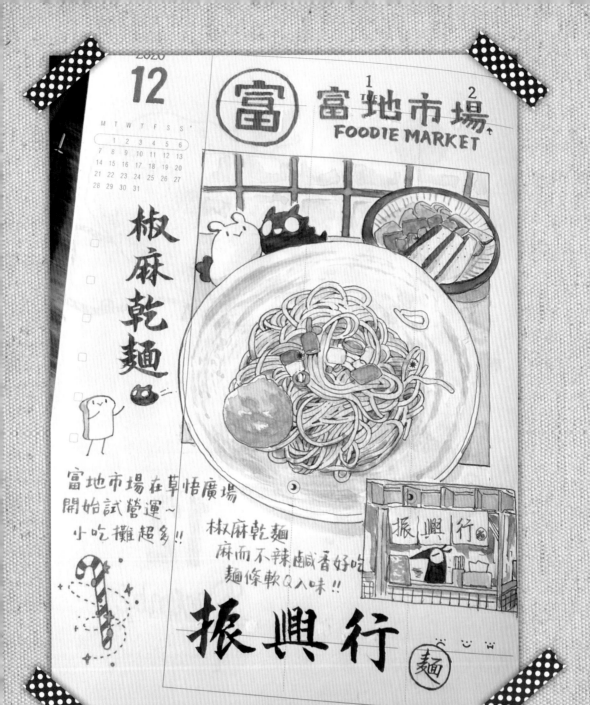

椒麻乾麵

富地市場在草悟廣場
開始試營運~
小吃攤超多!!

椒麻乾麵
麻而不辣鹹香好吃
麵條軟Q入味!!

振興行

為了搭配台式懷舊與古味書法風格的logo，所以攤販
名稱直接使用毛筆書寫，讓整體風格更協調。

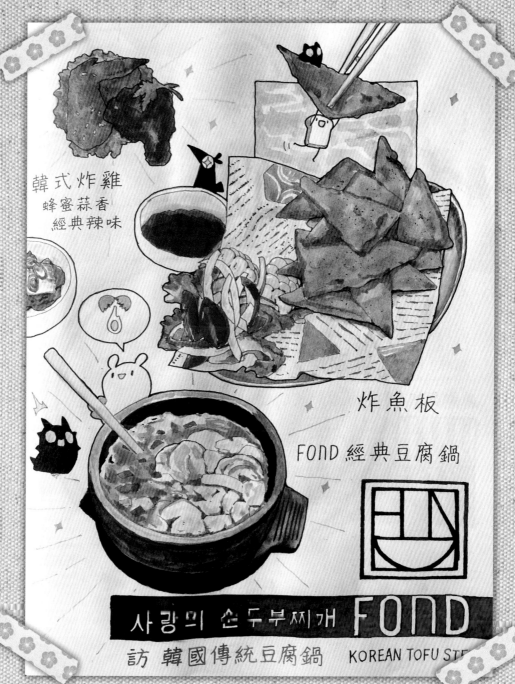

韓式炸雞
蜂蜜蒜香
經典辣味

炸魚板

FOND 經典豆腐鍋

사랑의 손두부찌개 FOND

訪 韓國傳統豆腐鍋　KOREAN TOFU STE

Logo的繪製也是一個重要的環節，還原店家Logo的同時，也能夠了解店家設計Logo的巧思。由於頁面空間配置不足，將炸雞畫小一點，雖然必須省略掉細節，但是看起來會很可愛喔！

新高軒

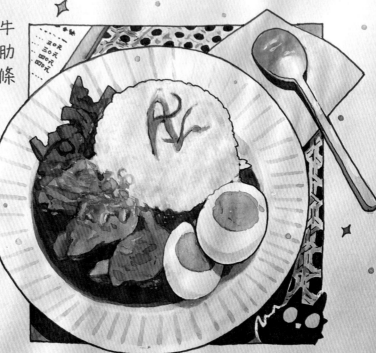

牛肋條
黑豚嫩骨肉

牛豬綜合咖喱飯＋福神漬

牛肋條與黑豚肉燉煮得
相當軟嫩入味!!
咖喱濃郁層次飽滿
加點了福神漬可以
解膩,讓咖喱變爽口

 日式咖哩店家,繪製咖哩這類的餐點,沒辦法使用輪廓
線去繪製,都會直接用色塊來進行,利用顏色深淺來表
現光影立體感,是比較困難的技巧。

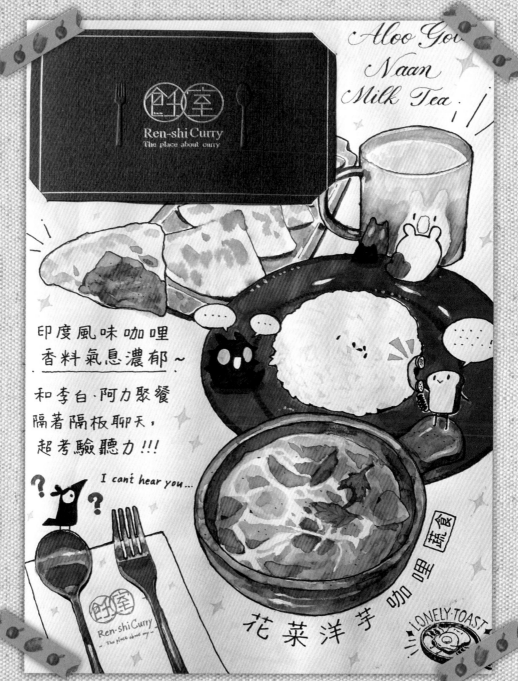

印度風味咖哩
香料氣息濃郁~

和李白·阿力聚餐
隔著隔板聊天，
超考驗聽力!!!

I can't hear you...

花菜洋芋咖哩

餐點品項豐富，所以不用漫畫格來進行排版，才能將餐點都畫進畫面
中，左上角鑲嵌了店家的名片卡，保留店家名片之外，也省下繪製店
家Logo的時間，左下則繪製了店家精心準備的餐具與餐巾紙，餐具金
屬光澤的繪製要多留意反光處的留白。

Stationery

認識手帳本與繪圖工具

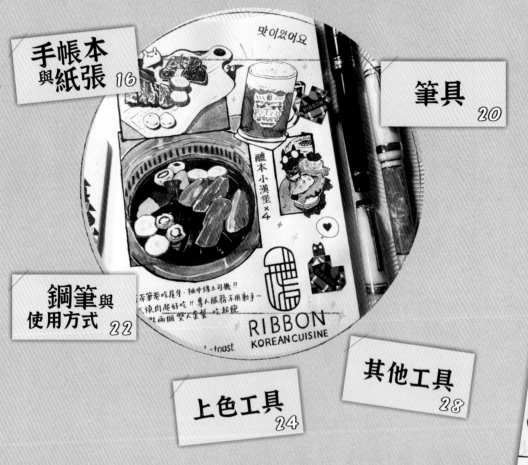

　　許多人會有工具的迷思，誤以為買最貴的工具是最好的，結果不符合自己的使用習慣，導致使用一陣子後就放棄了。「昂貴的工具不見得適合自己，挑古自己順手的工具才是你的真愛。」

　　本章會從手帳本的紙張、筆具、顏料，各種繪畫工具進行介紹，大家能夠從中選購適合自身使用習慣的工具，以利手帳的記錄與創作。

Black Hole Cafe'

Black Hole

黑洞咖啡

老鋼筆

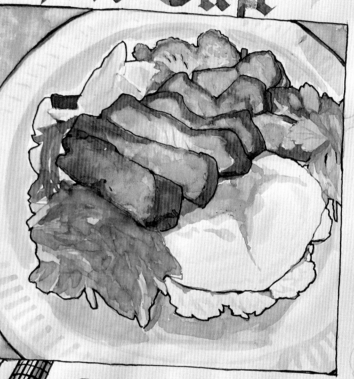

黑洞餐點
新鮮食材·調味恰當
健康又滿足。

百樂蝕刻短鋼
又美又好寫。

LONELY·TOAST

January / 手帳本與紙張

　　每年的9、10月就是手帳廠商發布下一年度手帳的季節，市面上開始出現各式各樣琳瑯滿目的手帳可以選擇。對於用繪畫記錄生活的使用者來說，手帳的選擇很重要，不同廠牌的手帳本，內頁會採用不同材質的紙張，也有不同的內頁編排格式，選用適合的紙張材質與格式，才能維持手帳的書寫與繪製的習慣，不容易半途而廢。 此外也要挑選適當的繪圖工具，配合合適的內頁紙張，避免內頁出現透背、暈紙等狀況。

　　以下會簡單介紹幾種常見的手帳內頁格式與適合拿來繪圖的內頁紙張材質，讓大家能夠輕鬆地挑選到適合自己的手帳喔！

照片提供：賴賴文具工作室

內頁格式選擇

常 見的內頁格式有一週兩頁與一日一頁，各個廠牌的手帳編排方式有所不同，大家可以依照自己對手帳的使用頻率進行選擇。

一週兩頁：適合新手使用

　　建議剛開始使用手帳繪圖的新手，選用一週兩頁的格式，內頁頁數少方便攜帶，紙張磅數也會比較高，繪圖工具選擇上比較沒有限制，而且一週只需要寫兩頁，對於還不熟練的新手壓力會比較小，只要趁週間空檔時間慢慢繪製書寫即可。

繪製美食插圖。大家在運用時可以依照自身狀況，選擇繪製一頁或兩頁，這部分是非常有彈性的，可自行安排。

一日一頁：適合熟練手帳繪畫者

　　由於內頁頁數多，所以手帳本比較厚，內頁用紙是比較薄的紙張，在繪圖工具的使用上建議避開水彩或水性顏料，容易因為施力不當與水分過多導致紙張破損，使用上比較多要注意的地方，且每日記錄，是一件很困難的事。建議已經熟練繪畫技巧，平常有手帳拼貼、或大量工作記錄需求的使用者，再選擇這種內頁格式。

　　另外也可使用全部空白頁面的手帳本來繪畫，沒有任何格式可以自由發揮創意，不過也因為沒有任何日期格式的限制，很容易一忙就忘了要記錄，如果自制力不夠，可能會讓大半的本子都是空白的度過一年喔！

各家手帳的版面與格線設計都會有所不同，
選擇適合自己並且能夠長時間養成記錄習慣的款式為佳。

照片提供：嗨搞文具工作室

照片提供：嗨賴文具工作室

內頁紙張選擇

紙張的選擇會受到繪製工具的影響，如果繪圖工具選用鋼筆與水彩，建議選擇高磅數的紙張(建議100磅以上)，或是適用鋼筆、水彩的紙張，例如：64磅巴川紙、75磅日本天堂鳥、高級道林紙、MD用紙、水彩紙等，繪製書寫時，才不會出現暈開與透背的狀況，影響到後面的頁面。

巴川紙

紙張呈米白色，書寫起來最為滑順，使用鋼筆墨水時效果相當好，能有豐富的墨水顏色表現，可扛住較多的水分，不過價格偏高。初學者建議選用64磅的巴川紙，厚度比較剛好，繪製時不用擔心紙張破裂，而52磅的較為薄透，容易不小心畫破紙張。

日本天堂鳥、道林紙

磅數較高、厚度較厚，頁面呈白色容易顯色，不太需要擔心透背問題，書寫起來略為粗糙帶阻尼感，上色時倘若水分過多並且反覆塗改，紙張容易起毛球，會優先推薦給使用原子筆、也鉛筆的使用者，倘若使用水彩則需要有控制水分的技巧。

MD用紙

　厚度適中呈現柔和的米白色，色彩表現相當優異，是適合鋼筆使用者的紙張，使用水彩也要留意水分控制，綜合表現好，能夠適應較多場合，是目前阿土使用的款式，也相當推薦給剛入門的使用者。

水彩紙

　　紙張較厚且對水分耐受度高，相當適合水彩上色的使用者，就算顏料水分較多也不用擔心，缺點是整本手帳會比較重，再加上水彩等工具，不是很方便攜帶，不過畫面與色彩表現力會相當棒，因此購買水彩紙的手帳本之前需要稍微做一點取捨。

February / 筆具

手帳的大小，為了方便攜帶都不會太大本，
所以筆具部分也推薦使用日常好攜帶的，
才能讓自己在做手帳紀錄時，隨時隨地、隨心所欲，
以下會介紹常用來繪圖，且適合新手的筆具，
大家可以依自己的使用習慣來選擇。

自動鉛筆
橡皮擦

代針筆

常用於線稿描繪上，其速乾、防水的特性，就算後續使用水性顏料或鋼筆墨水上色，也不必擔心線條糊掉。在手帳上使用的粗細建議選用0.1mm-0.5mm，推薦0.1mm與0.5mm各準備一支，讓你在繪製手帳時，能做出不同的線條粗細變化。 0.1mm適合用在細節處的描繪，而0.5mm則用於外輪廓的描繪與畫面的塗黑。 代針筆也有許多不同顏色可以做選擇，咖啡色很適合拿來繪製食物，黑色很適合拿來強調主題或繪製邊框。

自動鉛筆與橡皮擦使用在草稿階段，能夠反覆繪製與擦除修正，建議使用HB-2B的筆芯，一方面容易買到，再者，筆芯的軟硬度與顏色深淺也很剛好，很適合剛入門的新手使用。繪製時盡量放輕力道去繪製物體的輪廓，大方向抓出物體的正確比例，使用橡皮擦也是放輕力道擦除，太大力繪製與擦除都容易損傷紙張，也容易在畫面上留下痕跡，造成後續作業上的困難。另外在線稿描繪完畢後，也會再度使用橡皮擦，擦除草稿的線條，讓畫面變乾淨，剩下我們所需的線稿。

色鉛筆

色鉛筆非常適合新手選用，不需要控制水分，也不用擔心線稿是否使用耐水性的筆繪製，能夠保持手帳頁面平整與整潔，與鋼筆也能有很好的搭配，建議新手購買24色就相當夠用，如果遇到不夠用的狀況，也能到美術社單獨挑選需要的顏色來使用。色鉛筆又分為油性色鉛筆與水性色鉛筆，水性色鉛筆能進一步使用水筆進行色彩的暈染，做出類似水彩的效果，泛用性較高，不過價格也比較高。

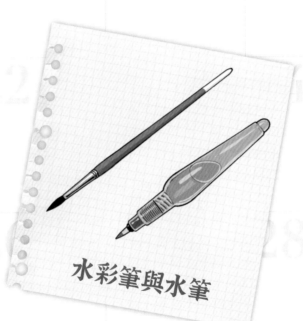

水彩筆與水筆

上色時使用的工具，筆刷為纖維軟毛製成，兩者皆需要以水作為介質，去沾取、調製需要的水彩顏料與鋼筆墨水，水彩筆需要準備一小杯的洗筆水隨時清洗換色；水筆的筆腹就能裝水，輕壓筆腹就能調節出水量，可以使用海綿或是衛生紙來吸取水分清潔筆尖。兩者的筆刷都是柔軟又帶彈性的調性，能夠同時繪製細緻的細節，也能大面積平塗上色，建議新手可以準備一支1～3號的水彩筆並搭配中字的水筆，就能應付大多數手帳的繪圖情境，可以依照繪製的細膩程度或使用的方便程度去選擇筆刷。

鋼筆與使用方式

在二十世紀中期之前，鋼筆是很重要的書寫工具，

雖然在原子筆被廣泛使用後逐漸被取代，

不過由於適合拿來繪畫與書寫，

又可以替換不同品牌、顏色墨水，具有高度的可玩性，

這邊會簡單介紹鋼筆的類型與使用的保養方式，

讓大家知道該如何選購與使用。

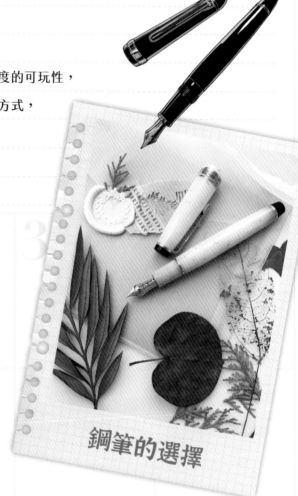

鋼筆的選擇

鋼筆是一種筆桿內部有著上墨系統，能夠透過重力與毛細管作用，持續將墨水供應至筆尖的書寫工具，所以書寫時不需要反覆沾取墨水，大大的提升了便攜性，不再需要隨時攜帶墨水瓶。

鋼筆的墨水可以反覆填充上墨，填充上墨的方式大致分為活塞上墨、吸墨器上墨、卡式墨水管上墨、壓囊上墨、滴入式上墨、拉桿上墨、真空上墨等不同上墨方式，而現代常見的上墨方式就是吸墨器上墨與卡式墨水管上墨兩種，通常鋼筆販售會註明為吸卡兩用。（吸墨器與卡式墨水兩用）

鋼筆的筆尖粗細區分方式與原子筆不同，由細到粗分別為UEF-EF-F-M-B-BB，還有其他各式特殊的筆尖，不過在手帳繪圖與日常書寫上面，會推薦大家買EF、F、M這三種筆尖粗細，不然筆尖的材質會影響書寫感受，但是對於繪圖感受我覺得影響不大，所以推薦新手購買便宜的不銹鋼尖筆款即可。

大家可以試著搜尋自己所在地的鋼筆專賣店家，前往試寫試用，找尋一隻用起來順手的鋼筆。建議新手準備500～1,000元的預算選購一款入門鋼筆就很足夠了，只是要留意鋼筆使用必須要搭配鋼筆專用的墨水與紙張，因此建議要預留預算一起購買比較好喔！

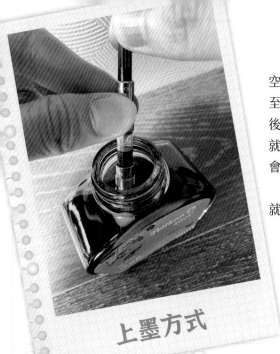

上墨方式

鋼筆上墨時，先旋轉吸墨器旋鈕將空氣推出，接著將筆尖沒入墨水中，至少要泡到筆尖氣孔以上的區域，然後反方向旋轉吸墨器旋鈕，此時墨水就會被吸進吸墨器內，吸墨器內仍然會有一點空氣，這是正常現象。

上完墨水之後用衛生紙擦拭筆尖，就能夠開始書寫與繪圖啦！

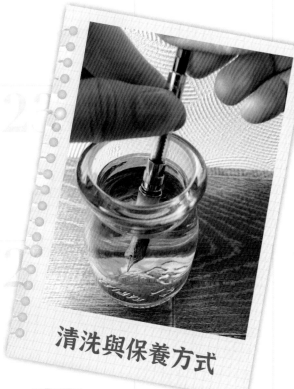

清洗與保養方式

由於鋼筆內的墨水會接觸到空氣，所以長時間放著不用會讓墨水乾掉，導致無法順利出墨，嚴重可能會損壞鋼筆，所以最好的保養方式就是經常拿出來書寫，至少一週拿出來寫一下比較好。

如果遇到長時間不會用到鋼筆，或是想要更換不同顏色的墨水，就建議替鋼筆進行清洗，清洗的方式很簡單，只要準備一杯清水，將筆尖泡入清水當中，旋轉吸墨器的旋鈕，反覆吸吐清水將殘餘墨水洗淨，過程中可以反覆更換清水。詳細的鋼筆清洗方式可以自行上網搜尋。

拆解清洗之後，可以放在乾燥通風處陰乾後再將筆收起來，不要讓筆在充滿水氣的狀態下收起來。

小提醒

清洗時不可用熱水

鋼筆清洗時使用常溫水即可，千萬不要用熱水清洗浸泡，會傷害到筆舌，導致無法正常出墨，如果遇到難以清洗的狀況，建議使用鋼筆專用的清潔液，或請店家用超音波機清洗。

April / 上色工具

要介紹手帳繪圖時，大量使用的媒材有水彩與鋼筆墨水，

會使用這兩種工具的理由其實很簡單，

因為阿土手邊已經有水彩與鋼筆墨水，不需要另外選購，

而且過去也有使用過的經驗，可以快速上手。

因此建議大家也能找找手邊既有的工具來繪製手帳。

倘若手邊都沒有工具，

請參考接下來的章節慢慢購入工具。

水彩

水彩的色彩豐富，能夠依照個人需求調製出各種不同的顏色，在繪製手帳時不容易被色彩局限，而且搭配水筆與水彩筆的使用，可以針對大小不同的上色區塊快速上色。水彩容易暈染的特性也能夠讓畫面看起來多彩豐富，不需要太多技法就能讓手帳看起來豐富有趣。

市面上有許多水彩的選擇，以手帳的使用來說，用最簡單12色或24色就非常夠用了，如果手邊已經有水彩就不需要另外購入。非常推薦大家拿起手邊既有的工具來嘗試繪製手帳，如果沒有水彩，使用色鉛筆也是很適合的喔！

由於手帳繪製的面積不大，顏料的消耗速度不快，選擇水彩時可優先選擇塊狀水彩，塊狀水彩有許多不同的調色盤設計，可以針對自己的需求排列置換顏色，塊狀水彩的設計也相當好攜帶，搭配水筆就能直接在外繪畫。

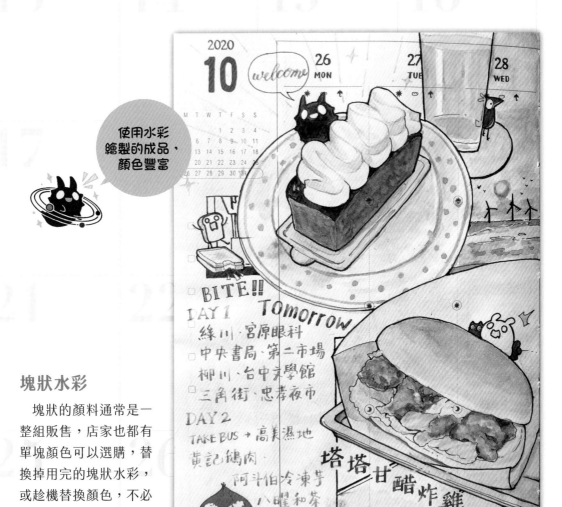

使用水彩繪製的成品，顏色豐富

塊狀水彩

塊狀的顏料通常是一整組販售，店家也都有單塊顏色可以選購，替換掉用完的塊狀水彩，或趁機替換顏色，不必擔心一個顏色用完無法補充。

管狀水彩

管狀水彩建議搭配可以闔上的調色盤，使用前可以先將水彩都擠進調色盤，將它稍微放乾後使用，每次使用完記得將調色盤蓋緊密封，當顏料不足再拿出管狀水彩補充。不過繪製在手帳上的範圍與用量比較少，其實並不會頻繁補充顏料。

小提醒　水彩要留意水分的控制

在手帳上使用水彩繪製，要特別留意水分的控制，建議在繪製時多準備些衛生紙或海綿，上色前先吸掉多餘的水分再畫，避免手帳紙張變得皺皺的，看起來會比較不美觀喔！

鋼筆墨水

鋼筆墨水的廠牌與種類繁多，基本上大家可以選擇自己喜歡的品牌，甚至是不同廠牌搭配使用都可以，繪圖時我喜歡使用流動性高的廠牌，會比較流暢。而我最常使用的是台灣品牌，蘭泉墨研所、藍濃道具屋的墨水，偶爾也會搭配日本寫樂(Sailor)、百樂(Pilot)的墨水。

蘭泉墨研所墨水

蘭泉墨研所的墨水質地是我最喜歡的，墨水的流動性適中，在鋼筆書寫或是繪圖時都很適合，表現上會比較細緻均勻。

藍濃道具屋墨水

藍濃道具屋的墨水與日本百樂墨水，墨水的流動性較高，在鋼筆書寫與繪圖時會更為滑順，不過若是在繪非常微小的細節時會比較吃力，建議用在大面積著色時。

藍濃道具屋墨水

寫樂墨水

寫樂墨水的墨水流動性相對較低，且帶有一個寫樂獨有的墨水氣味，部分人會覺得刺鼻，建議先試用過後再購入喔！

一般鋼筆墨水大多為水性墨水，且不具備防水功能，在繪製時容易會有暈染糊掉的狀況產生，所以鋼筆墨水建議在大面積著色時使用，若同色系著色時可以顏色半乾或是乾透之後進行疊色，利用顏色深淺濃淡做出墨色漸層變化，讓畫面充滿層次。

如果並非同色系著色時，就要避免色塊重疊的互相暈染，否則會讓畫面看起來模糊或髒髒的。

防水墨水

防水墨水乾掉之後，就具有防水效果，推薦使用在線稿的描繪，跟水彩或廣告顏料搭配都很適合，不過防水墨水的廠牌與顏色選擇較少，拿來大面積著色可能會比較受限制。

防水墨推薦使用的廠牌是日本寫樂極黑、R&K(Rohrer & Klingner)，這兩個品牌只要墨水乾透都能有很好的防水效果，而市面上的防水墨水，拿來繪製手帳都很足夠，所以會建議從使用需求上來挑選。

例如在食物的繪製上推薦使用R&K(Rohrer & Klingner)的深棕色，畫面上看起來比較柔和，線條不會有太強的重量感，能跟大部分食物融合得很好。如果是需要強調重點的線條則可以搭配使用寫樂極黑，能夠突顯出畫面重點元素。

● **防水墨使用方式：** 使用防水墨水要特別留意，不要讓墨水乾在鋼筆裡面，會導致鋼筆無法順利出水，而且無法單純水洗，容易傷害到鋼筆。因此使用鋼筆搭配防水墨水時，要特別留意鋼筆本身的氣密性，蓋上蓋子後不容易讓墨水乾掉，推薦選購旋蓋式的鋼筆，氣密性比較好。當然最好的使用方式就是經常使用，時常拿出來書寫與繪圖，才不會讓鋼筆乾掉。

購買前看看盒上說明

小提醒 選購墨水前記得好好看一下盒裝上的說明，確認一下是否是防水墨水或是一般的鋼筆墨水，也可以先詢問店家，避免買錯。

May / 其他工具

這邊會介紹一些特殊的工具，對新手來說使用上會稍微有點難度，

或攜帶性不高，比較適合在家使用，

推薦給進階的高手使用，能讓創作更自由。

沾取墨水來使用的筆具，可以搭配不同的金粉墨水或鋼筆墨水使用。沾水筆與玻璃筆的使用方式大致上相同，都是直接沾取墨水使用，能夠在沾取墨水後書寫繪製一段時間。

沾水筆尖是消耗品，購入時需要先將筆尖上的防鏽塗層去除，使用牙膏清洗是最簡單安全的方式，清洗過後的筆尖就能輕易的沾取墨水，但使用過後要盡快清洗並保持乾燥，避免筆尖生鏽。玻璃筆筆尖是易碎品，所以使用後建議放在安全處，避免摔傷筆尖。

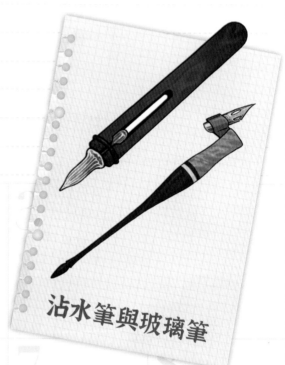

沾水筆與玻璃筆

柔繪筆

柔軟帶彈性的海綿頭筆刷，有許多不同顏色可供選擇，拿來書寫英文Brush字體，或是寫中文字都非常好用，拿來上色也很方便，一隻筆就能做許多不同變化，價格上也很適合新手購入，各大書局、文具店都能輕鬆買到。

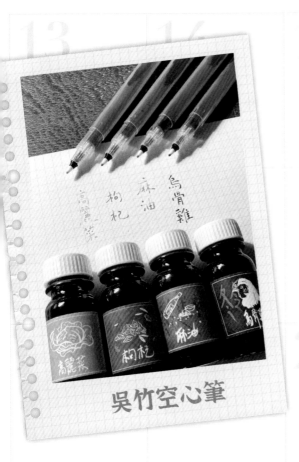

吳竹空心筆

　空心筆的筆身並沒有填入任何墨水，而是讓使用者自行選擇想要的鋼筆墨水，利用空心筆內附的棉芯吸取鋼筆墨水，只要是鋼筆墨水就能夠輕鬆的吸墨使用，不限制墨水的品牌，對於墨水的選擇非常自由，另外價格比大多數的鋼筆還要便宜，也不像鋼筆需要特地清洗保養，使用起來相當輕鬆無壓力。

　首次使用時，要先決定想要填入的鋼筆墨水，將棉芯泡入墨水中，將墨水吸到八分滿的位置，接著把棉芯放入空心筆管內把筆尾蓋緊，靜置數分鐘讓墨水順利到達筆尖，即可開始使用。不過目前能夠購買到的通路比較少，透過網路購買會比較容易喔！

空心筆棉芯吸取墨水

　如果大家手邊已經有適合繪製手帳的工具，但是本書沒有提到，還是可以先試著使用看看，或許會有意想不到的成果。

Training

畫畫前的運筆鍛鍊

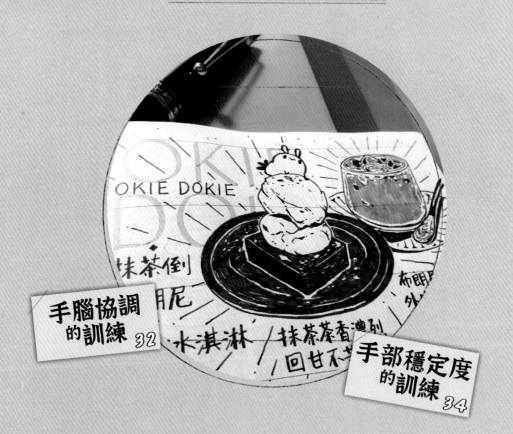

手腦協調
的訓練 32

手部穩定度
的訓練 34

　　剛開始練習畫圖，很容易遇到畫不出理想線條與輪廓的狀況，下筆歪斜抖動，沒辦法精準地繪製，都是缺乏運筆鍛鍊。本篇簡單示範幾種運筆鍛鍊的方法，鍛鍊手部、眼部與腦部的協調，提高繪製線條與輪廓的能力。

九鬼胡麻肉三種盛り涼麵

式涼麵・超Q超彈牙・麵條冰鎮過透心涼

退・雞肉・低溫叉燒 三種肉超滿足~

料超多・玉米・小黃瓜・紅蘿蔔・木耳・筍干・洋蔥

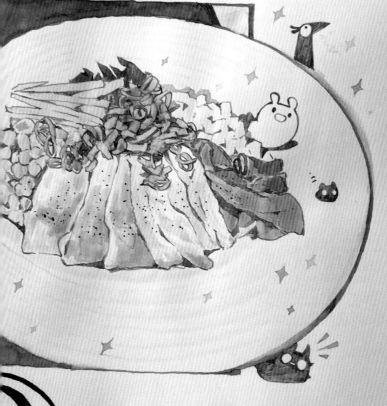

涼風庵

OYOFUH-AN

LONELY·TOAST

@lonely_toast

June / 手腦協調的訓練

手腦協調的訓練可以有效提升線條繪製的能力，

是練習畫圖時需要具備的基本能力，讓大腦能夠精確的控制手部肌肉，

繪製線條時不失準，提高畫面的精緻度。

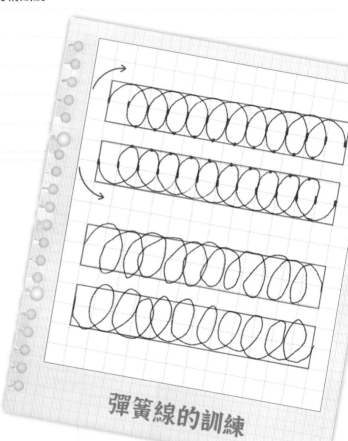

彈簧線的訓練

訓練手部靈活的方式，
一邊向右一邊畫橢圓狀的彈簧線，分為順時針與
逆時針兩種，在放鬆的狀況下等速繪製，繪製的重點是需要將彈簧
線畫得一樣大，務必要使用格線紙來做練習，可以跟示範圖一樣利
用格線的寬度去畫線，能夠訓練手、腦、眼的協調，增加繪製線條
的熟練度。建議每天順時針與逆時針各畫三組來訓練。

　　繪製時不要太過急躁，避免如下圖般，線條紊亂不穩定、彈簧大
小不一。一樣利用方格紙張來練習，讓線條通過固定位置，方格能
夠作為視覺上的輔助，讓你比較準確的畫出彈簧線條。

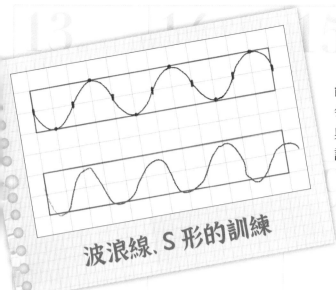

波浪線、S 形的訓練

訓練精準控制線條的一種方式，能夠幫助你熟練繪製曲線，繪製時每一個波都要等距，波浪的最高處與最低處也控制在相同的高度。建議每天畫3～5組來訓練。

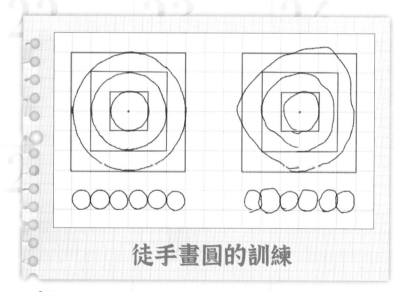

徒手畫圓的訓練

相對困難的一組訓練，需要徒手畫圓，不透過尺規，穩定的將圓形繪製得飽滿渾圓，可以訓練手腦的協調，一樣透過方格紙張繪製小型的圓形與同心圓，小型的圓可以一筆畫完，而較大型的圓在繪製時不用一筆畫完，可以分三到四次將圓畫完。

運用方格紙使用2X2、4X4、6X6格數的正方形尺寸，來繪製同心圓會比較容易，在格線上能做視覺參考的點較多，建議每天能夠做1～3組的訓練。

July / 手部穩定度的訓練

畫圖時，如果手部能夠穩定，才能畫出漂亮精準的線條，

只要透過下面的機械式訓練，反覆持續的練習，

就能避免出現畫線抖動或畫歪等情況，對於減少失誤很有幫助。

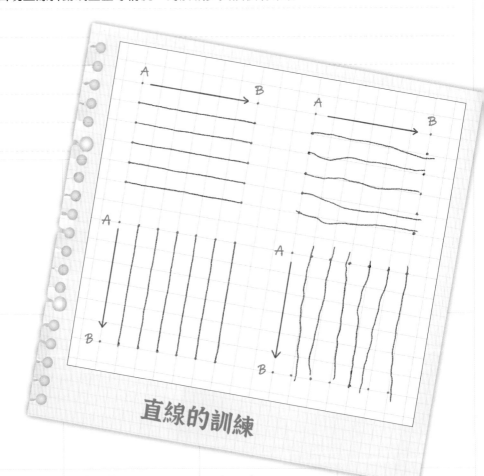

直線的訓練

在方格紙張的格線上做描繪直線、橫線的訓練，有助於提高手部的穩定度，可以設置A、B兩點，一筆將線條穩定且慢慢的通過兩點，一氣呵成的完成直線的繪製。記得要放慢速度繪製，才能真正的練習到手部的穩定度，等到熟練了再來追求更快速的畫線。

當在格線上畫線達到一定的熟練度，可以離開格線來繪製線條，就能夠更進一步的訓練徒手畫直線的能力喔！

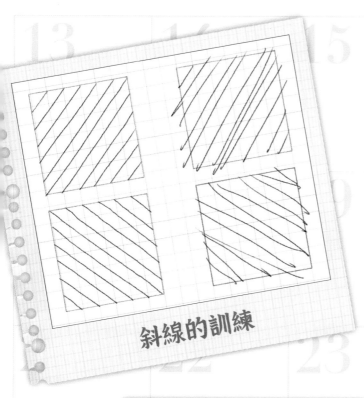

斜線的訓練

斜線的繪製同樣是在訓練手部的穩定，繪製如圖所示，相同方向、不同長短的斜線，畫線條時避免末端回勾的狀況，將線條準確且乾淨的結束（如右圖），這樣之後畫圖才能保持畫面乾淨。

線條繪製的訣竅

線條交接時要留意，不要出現線條交錯的情況，將線條處理乾淨整齊，能避免作品線稿雜亂，導致後續作畫時額外的困難。

描繪草稿線條時，盡量讓線條乾淨，不要使用太多短線條來抓輪廓，看準了再下手很重要。會有這種狀況，就是因為運筆鍛鍊不足，只能透過反覆畫線來抓出自己想要的輪廓線，會讓畫面過度混亂也容易弄髒紙張表面，而且往往到最後，畫出來的輪廓還是曖昧不清，所以建議大家好好熟練運筆鍛鍊，在畫圖時能夠帶來相當大的好處。

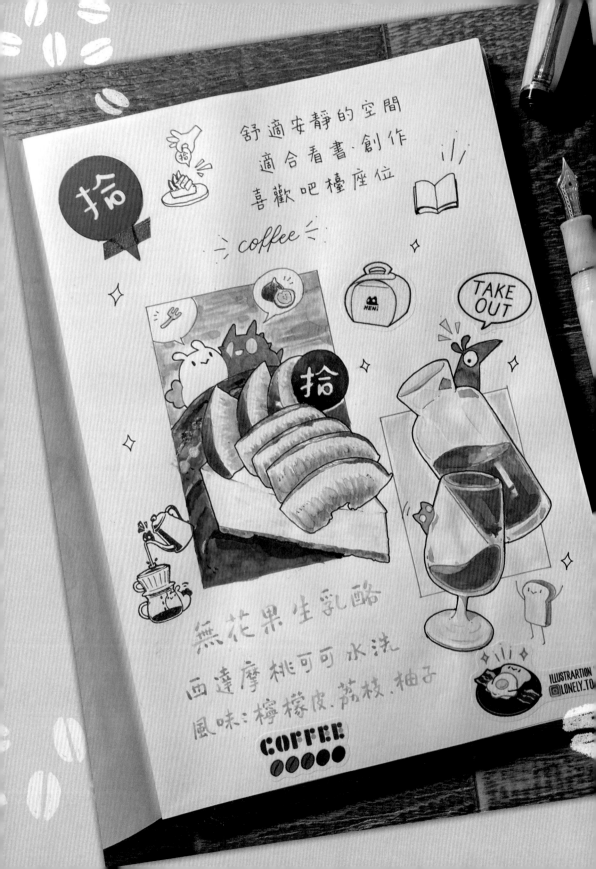

無花果乳酪蛋糕與手沖咖啡

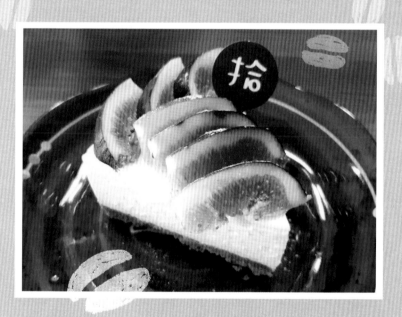

　　假日最悠閒的行程，莫過於到咖啡廳點一杯咖啡搭配甜點，優閒地看書度過假日的下午茶時光。下午茶類型的題材，造型簡單適合初學者繪製。

如何選擇
要繪製的題材

　　剛開始繪製手帳時，比較困難的大概是不知道該怎麼下手。題材挑選的好，就能簡化許多繪製步驟，且慢慢的熟悉繪製流程。

　　初級繪製需要循序漸進，單純的物件有助於觀察比例，繪製上會比較簡單，且能夠快速掌握流程並打下繪圖基礎。推薦大家先從甜點蛋糕類開始，選擇造型層次相對簡單，同時擺盤簡單大方的為佳。

　　接著示範入門的繪製流程，跟著鉛筆繪製草稿、代針筆描線稿到上色完稿的步驟，一步步跟著練習，會發現畫畫其實沒有想像中的困難喔！

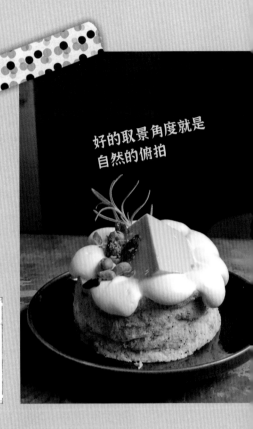

好的取景角度就是
自然的俯拍

小提醒

四十五度角是最佳拍攝角度

　　拍攝食物時，抓拍好繪製的角度，避開複雜的構圖。建議從四十五度角拍攝，看起來會很自然，成品也會很美觀。而正上方或是側面拍攝會失去立體感，不太建議這兩種拍攝方式。

構圖的三個基本原則

觀察

　　找出最先想要畫的物件，設定初始繪製物件的比例，並依照比例依序繪製。挑選起始繪製的物件，建議從最上方無遮蓋，形狀完整且足夠大的物件開始。

分析

　　分析物件的層次上下與前後關係，並思考繪製的先後順序，順序為由上到下、由大到小抓輪廓。

抓輪廓

　　先把物件的輪廓描繪出來，不要急著畫細節與質地。注意，抓每一層的造型時，要留意大小比例是否正確。

草稿繪製步驟

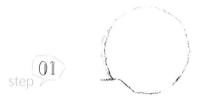

step 01

裝飾用的小圓標籤很適合拿來觀察比例，將它在紙上畫出來。

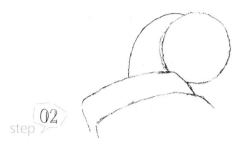

step 02

將圓標籤周圍的無花果片繪製出來，留意比例與互相接觸的位置是否正確。

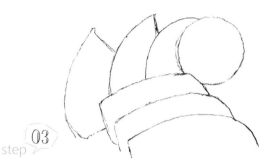

step 03

依次增加更外圍的無花果片，線條簡單即可，稍微有抖動或重疊都沒關係，這裡都只是草稿。

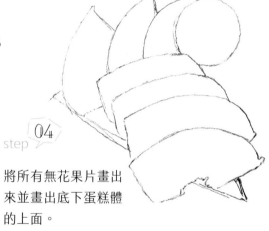

step 04

將所有無花果片畫出來並畫出底下蛋糕體的上面。

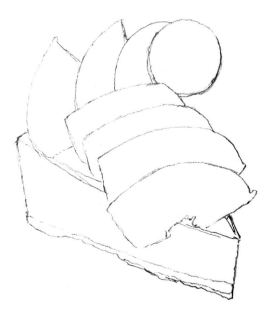

step 05

將蛋糕的高度畫出來，要留意高度的線條角度不要畫錯囉，多觀察幾次再下筆。

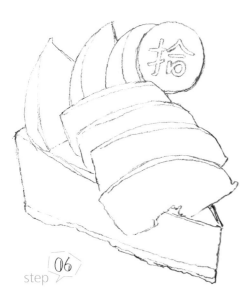

step 06

將無花果片的果皮大略範圍畫出來，
不用太仔細。

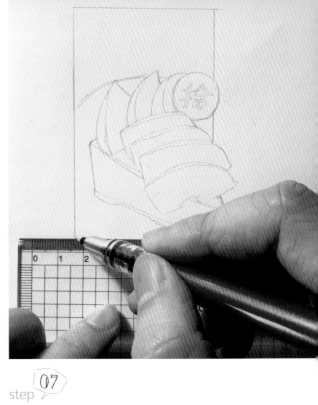

step 07

接著使用直尺畫框線，將食物主體框出來。
（畫框線能夠突顯出主體並方便後續排版，也
可不畫框線，單純的繪製食物與盤子。）

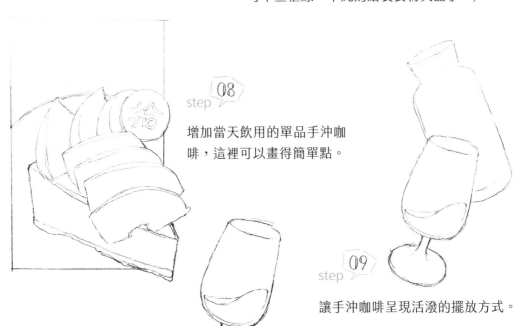

step 08

增加當天飲用的單品手沖咖
啡，這裡可以畫得簡單點。

step 09

讓手沖咖啡呈現活潑的擺放方式。

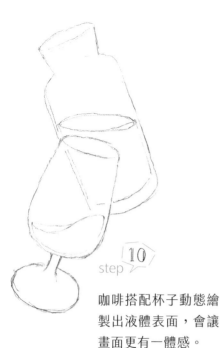

step $\boxed{10}$

咖啡搭配杯子動態繪
製出液體表面,會讓
畫面更有一體感。

step $\boxed{11}$

將人物或角色畫進畫框裡,可以呈現當下用
餐情形,或是當天行程發生的事。

繪畫技巧 阿土習慣用一個可愛角色代表自己,融入
手帳中。你也可以設定一個自己喜歡的角
色喔!

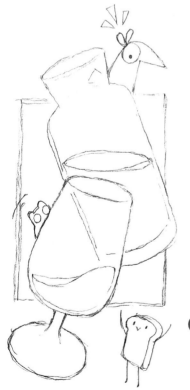

step $\boxed{12}$

利用物件的動態與角色的互動搭配,讓畫面
更可愛。

繪畫技巧 繪製草稿階段下筆要輕,避免在紙張上留
下壓印痕跡,方便線稿繪製後需擦除草稿
及其他後續作業。

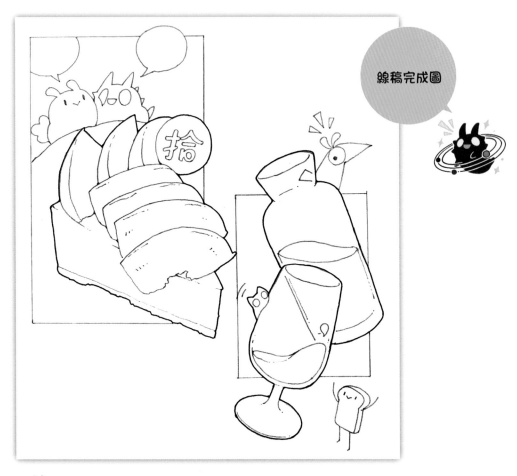

線稿完成圖

線稿描繪的次序與草稿不會有太大區別，這時要在草稿中確定好想要繪製的輪廓與細節，需要很明確地釐清物體之間的層次上下關係，避免漏畫的情況發生。

線稿的線條粗細也是需要留意的重點，建議先使用0.1mm的咖啡色代針筆來描線，完成所有線稿之後，有需要強調的部分，再換上0.5mm的代針筆來加強主題。

step 01

與草稿相同，先描繪蛋糕上的圓標籤，這裡務必把圓形畫得飽滿完整，趁描繪線稿的機會把草稿的缺點修正。

描繪小圓標籤上的Logo
字樣，由於圓標籤是深
色底白色字，建議在描
Logo時，將線稿描繪在
Logo字的外側，最終上
色才不會讓白色Logo字
體本身變得太細。

按照層次描繪圓標籤旁的無花果片，不
急著畫果皮，先把輪廓線抓出來，線條
與線條交接時，務必放慢速度將線條接
準接整齊，不要急躁用撇的導致線條沒
接好，讓線稿畫面變得混亂。

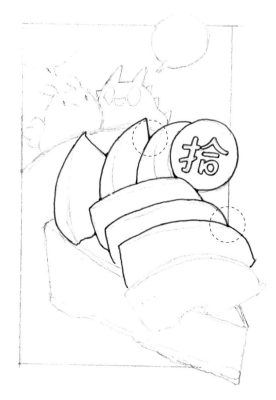

繼續往外描繪線條，線條與線
條交界處可以加重描繪，讓線
條增加力道輕重變化，避免線
稿看起來生硬死氣沉沉。

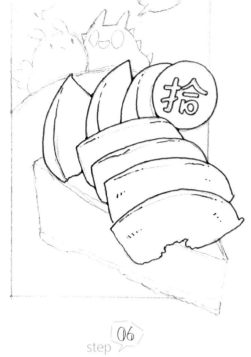

step 05

描出無花果的果皮與厚度，線條不見得要完全畫出，可以稍微畫一點點，做為之後上色的視覺輔助即可，線條完全描死也會讓整體線條感太沈重，如果選擇黑色代針筆更要留意，線條感太重會降低寫實感喔！

step 06

將無花果下方生乳酪蛋糕描繪出來，蛋糕雖然切面工整，但繪製時可以稍微保留手繪時的自然抖動，看起來更自然且有整體感，不建議直線使用尺規輔助，會讓畫面變得不自然。

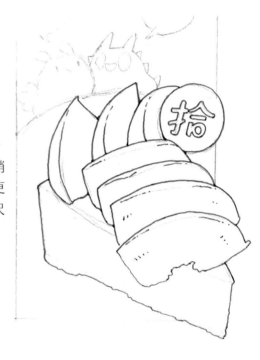

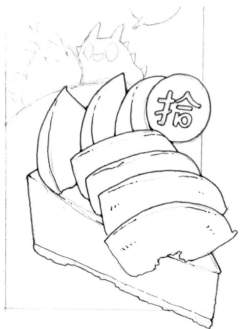

step 07

增加蛋糕底下的餅皮描繪，一樣斷開線條不把線條描死，留給之後上色再進行處理，能使蛋糕與底下餅皮銜接處更自然寫實。

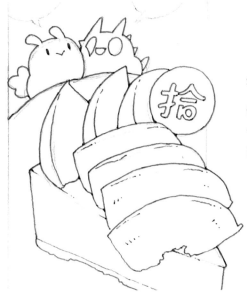

step 08

修正蛋糕盤子的弧度，描繪角色時也可以趁機修得更澎更圓，讓他們看起來更可愛。

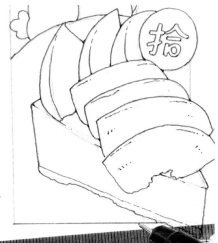

step 09

描繪漫畫格線時，可以使用尺規輔助，記得描繪時要小心不要讓格線壓到破格而出的蛋糕主體與角色對話框。

step 10

大面積的草稿使用大塊橡皮擦輕輕擦除，輕壓紙張慢慢擦除草稿線條，不要粗魯的來回擦拭，如果沒有控制好力道容易凹折、破壞紙張，讓頁面出現不好看的皺摺痕跡。

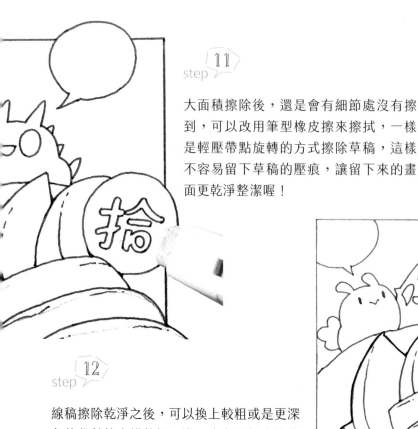

大面積擦除後，還是會有細節處沒有擦
到，可以改用筆型橡皮擦來擦拭，一樣
是輕壓帶點旋轉的方式擦除草稿，這樣
不容易留下草稿的壓痕，讓留下來的畫
面更乾淨整潔喔！

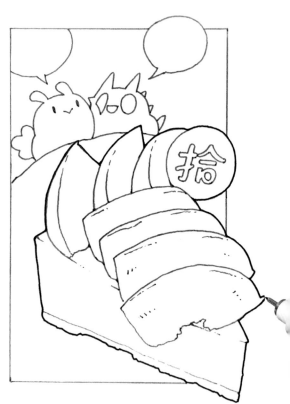

step 12

線稿擦除乾淨之後，可以換上較粗或是更深
色的代針筆來描外框，進一步突顯想表達的
主題。此步驟也能在完整上完色之後再進
行，避免後面上色的顏料又蓋過線條。

step 13

咖啡容器為透明的玻璃容器，描繪時
線條多描繪在堅硬容器的部分，玻璃
容器交疊時要保留容器本身的厚度與
透光折射感，可以斷開線條，不要將
筆畫接死。

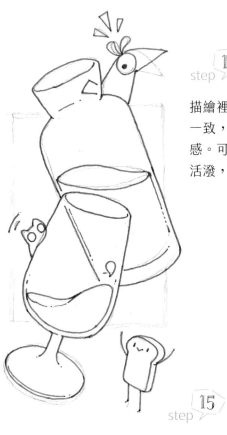

描繪裡面的咖啡時要保留玻璃容器的厚度，記得厚度要一致，線條尾端可以變成虛線或點畫，看起來會有透明感。可以趁描線階段調整角色的動態與表情，讓構圖更活潑，貼近心中想像的樣子。

step 15

如果先前已經使用尺規繪製格線，那麼接下來的格線也建議使用尺規描繪，整體才會有一體感，這裡也調整了格子的大小，拉近與左邊格子的距離，讓排版可以緊湊一些，接著一樣輕輕擦除掉草稿線條。

繪畫技巧 繪製線稿時可以加粗輪廓彎曲處或是接縫處的線條，提高整體畫面的完整度，線稿會顯得比較靈活不生硬。

step 16

擦除所有鉛筆線稿後，整體線稿完稿，這時可以再微調細修線條細節。

上色流程步驟

使用水彩或是鋼筆墨水來上色，要留意水分的控制，建議要先準備好衛生紙來吸取水筆上多餘的水分，從淺色開始打底慢慢加深，並且盡量一次把相同色系一起處理，這樣上色流程會比較快速。

上色完成圖

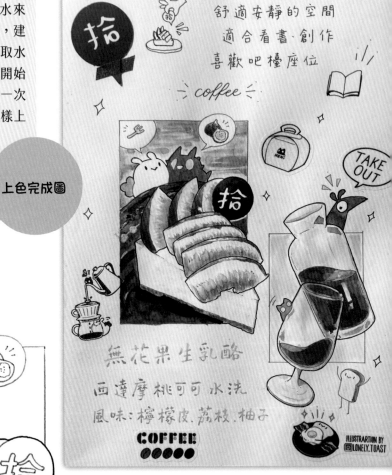

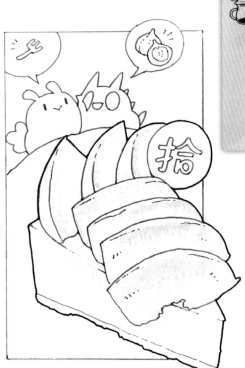

step |01|

先替無花果淺黃色果肉上色，繪製時可以保留果肉的顆粒感，筆畫交疊時的筆觸也可以保留喔！

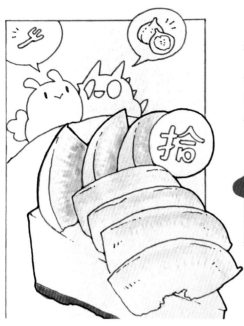

step 02

使用淺粉色繪製無花果肉紅色的部分，果肉顏色的漸變可以用筆刷來回暈染刷色，做出顏色漸層。

繪畫技巧

如果要做出漸層色，速度就要快，要在兩色還沒乾透之前來回暈染，由深色往淺色暈染比較容易成功。

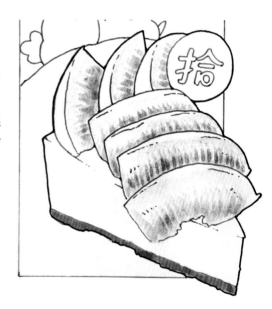

step 03

進一步加深無花果紅色果肉的色調與顆粒感，筆刷在上色時盡量單向繪製，避免來回拖曳，導致疊色混亂。

step 04

調製淺褐色繪製果皮的部分，果皮上有白色的糖粉，所以替果皮上色時可將糖粉處留白不要上色。

繪畫技巧

留白是個重要的技巧，需要在前期就規畫好，將畫面上最白的區域保留不要上色，當然也可以在最後要完稿時使用覆蓋力強的白色顏料繪製，但是留白的效果通常會比較好。

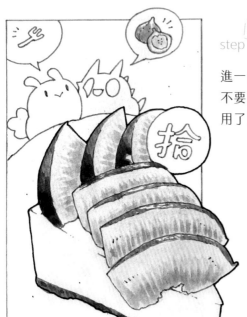

step 05

進一步加深果肉深色處,使用水彩調色時,不要單純加進黑色,容易使畫面變髒,這裡用了更深的紅褐色混一點黑色來繪製。

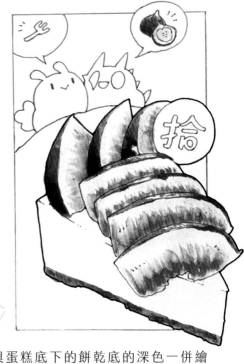

step 06

將果皮與蛋糕底下的餅乾底的深色一併繪製,餅乾底的深色以不規則的方式點綴,看起來就能有餅乾的顆粒質地,而果皮則是平塗處理,果皮看起來就會是光滑的表面。

step 07

生乳酪蛋糕雖然接近全白,但此處若全部留白,會讓整體完成度變低,所以調了很淺很淺的黃色點綴生乳酪的質地與陰影。

step 08

小圓標籤先沿著線稿謹慎上色，避免將顏色塗出去，方便後續填色作業。

step 09

將圓標籤剩餘處填滿，小圓標籤上亮下暗，此時讓較多的藍色墨水往下方移動集中，等墨水乾透之後，下方墨水較多處顏色就會比較深，營造出上淺下深的顏色變化。

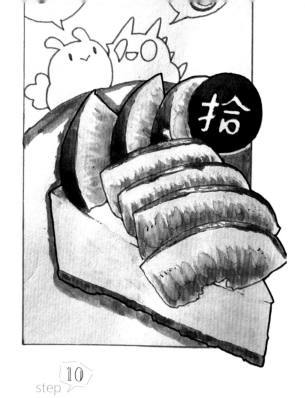

step 10

盤子使用淺藍色打底，這裡可以沿著蛋糕謹慎繪製，讓後續填色速度能更加快，不必擔心塗出線外。

繪畫技巧

墨水多寡會影響顏色深淺，可以利用這方法做出自然漂亮的亮暗漸變層次。

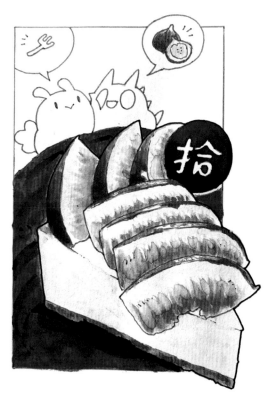

step 11

填完淺藍色後，使用深藍色繪製盤子上的紋路與上方投射下來的陰影，這個步驟能夠突顯出整體的立體感。

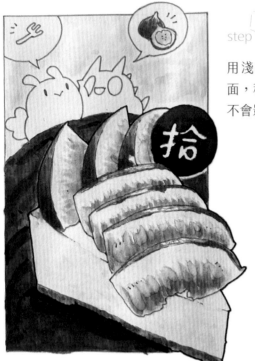

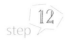
用淺棕色平塗後方背景的桌
面，稍微保留筆觸無傷大雅，
不會影響後續上色。

step 13

調製較深的棕色繪製桌面木紋，這
裡的棕色稍微加入橘色增加暖色
調，平衡藍色蛋糕盤的冷色調。

step 14

將水筆清洗乾淨，單純利用清水來混色，
讓木紋不會過於生硬不自然。再來調製灰
藍色替角色上色，讓整體色調更一致，呼
應藍色的蛋糕盤與小圓標籤。

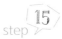
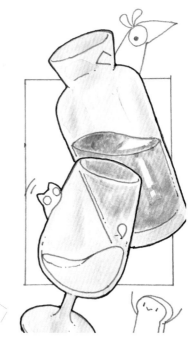

step 15

延續剛才的灰藍色，稍微洗筆或用衛生紙吸掉一點顏料，讓灰藍色變成更淺的灰色，替咖啡的玻璃容器上色，上色時依照容器的反光保留大量留白，表現玻璃透光折射的質感與厚度。

step 16

調製帶點黃的淺咖啡色繪製咖啡，不要一下子用太深的顏色，避免後續畫不出透明感，並記得替反光處留白。

step 17

增加深咖啡色，這時候要畫在中間處，靠近邊緣處與反光處則保留淺咖啡色，這樣才能表現出咖啡半透明的透光感。

step 18

更進一步在瓶子較深厚區塊塗上更深的咖啡色，在調色時建議加入一點暖色調讓咖啡更寫實。

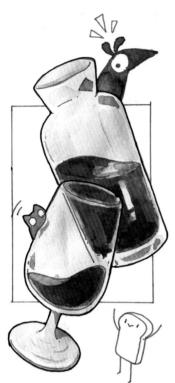

step 19

用相同的灰藍色替角色上色，被玻璃瓶遮住的區塊，可以在玻璃厚度處留白，突顯玻璃的透光質感。同時替玻璃杯繪製杯腳的投影，增加杯子立體感，依照照片的影子來畫就不會出錯。

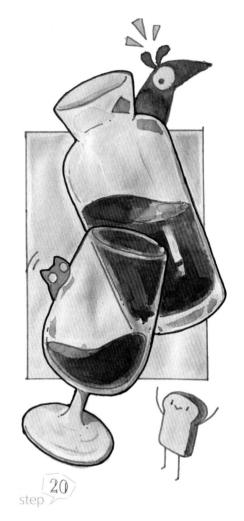

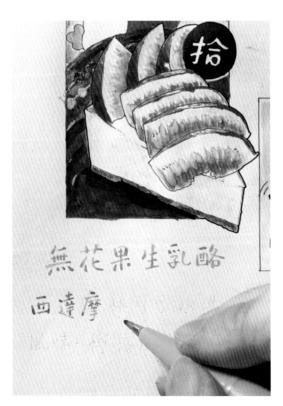

step 20

在玻璃瓶上繪製環境冷色調反光，背景則是簡單填上窗外投射進來的綠色植物背景光線。

step 21

使用柔繪筆寫上內文，運用軟筆刷的彈性寫出可愛的軟筆風格字型。使用水藍色的柔繪筆沾取一點紅色顏料，一路書寫下來就能夠混出由紫色到藍色的漸層字。

拿出與咖啡、甜食相關的貼紙與印
章,來替手帳進行拼貼點綴,可自行
依照心情與手邊有的素材來裝飾。

用餐時留下來的名片或是蛋糕
上的小圓標籤,非常適合拿來
當作拼貼素材,這裡使用紙膠
帶簡單浮貼。

依心情隨性貼上貼紙,可以發
揮創意,自己製造巧思。

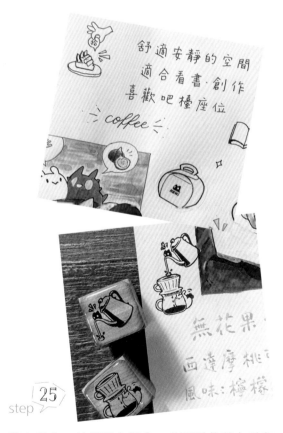

蓋上印章,並搭配主題寫一些可愛的英文手寫
字體與繪製小小插畫,增加對餐廳的印象和當
天用餐的記憶,完成。

古早味香腸魯蛋丸燒
中焙烏龍茶奶

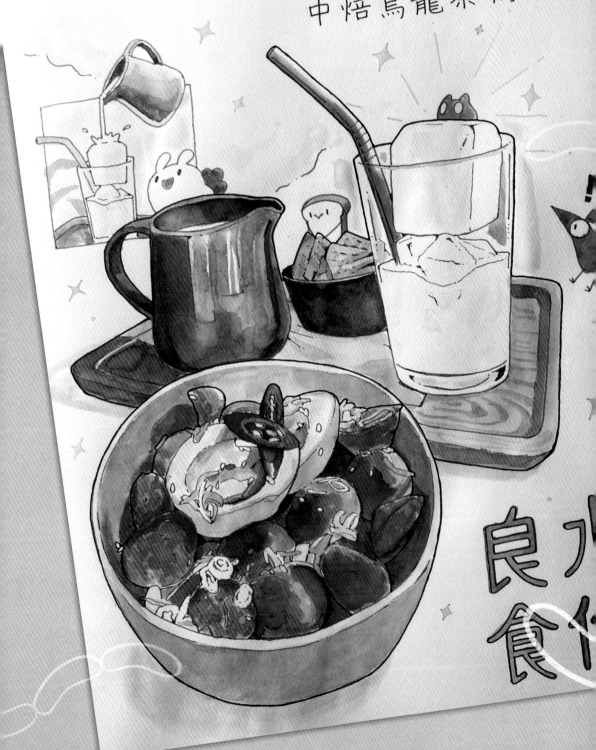

良
食

香腸魯蛋丸燒 與中焙烏龍茶奶

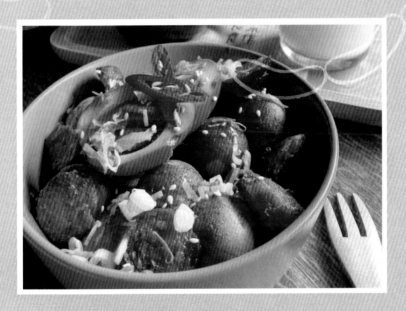

　　人類是視覺動物，經過精心擺盤的餐點總是特別吸引眼球，在練習繪圖一段時間之後，想必大家也對於更進階的題材躍躍欲試了吧！

　　在這一階段，要挑選層次較為豐富的餐點來繪製，餐點的層次堆疊要多花點耐心與時間來處理，大原則與基礎篇相同，只是層次與細節變多，像是開始出現細碎的物體，例如：蔥花、辣椒、蒜片等要處理。顏色上的使用也較初級多一些，會更需要思考配色與顏色調配的技巧。

草稿繪製步驟

step **01**

從畫面最上方的辣椒片開始畫,會選擇辣椒開始的原因有兩個,一是它在最上方,再來是它在畫面中與其他物體的比例不會相差太大。當然也可以從魯蛋開始繪製,也是個很適合的選擇,蛋黃與厚度也能一起處理。

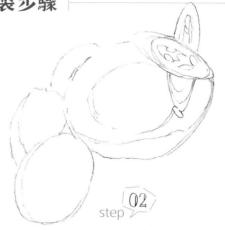

step **02**

將魯蛋周遭的香腸畫出,這些都是屬於放置在碗內較為上層的物體。

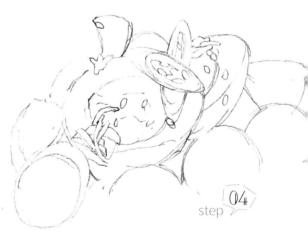

step **04**

接著畫出後方的魯蛋與下一層的丸燒,這個步驟也要留意每個物體間的比例,確定好再下筆。

step **03**

繪製芝麻與蔥花等細節,與香腸片的厚度,這邊畫個大概就好,後面線稿階段還能進一步細修。

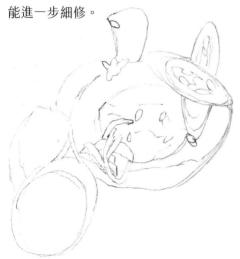

> **繪畫技巧**
> 物體之間的比例,可以從一開始繪製的物體來做比例尺,每當你要畫一個新的物體,就去比較照片上兩者之間的比例關係,這樣會比看整體的比例來得簡單,只要判斷與比例尺之間的大小比例即可。

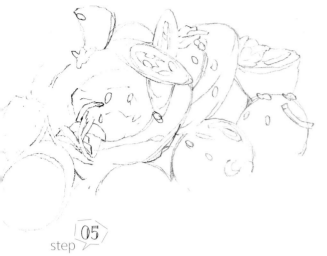

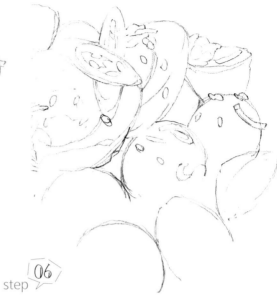

step 05

畫一個階段後就能畫上芝麻與蔥花等細節，若畫到後期再回來補這些細節會有點辛苦，所以順手畫一下。可依自己的習慣決定增加這些細碎細節的時機，以自己畫得方便簡單為主。

step 06

繼續往外拓展，畫更外圍的香腸與丸燒，這時先別急著畫下層的物體。

step 07

畫出香腸與魯蛋間的芝麻與蔥花，簡單畫出輪廓即可，不用太精緻，少畫或漏畫都無傷大雅，只要畫面協調好看即可。

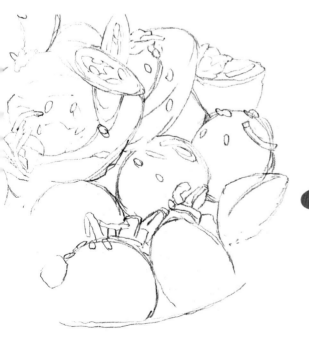

繪畫技巧

資訊量是指一個畫面內的繪製密度，為了畫面好看與和諧，可以適當地增減一些資訊量，當畫面裡有點空，可以增加一點東西，例如：特效與吉祥物；畫面內已經很雜亂了，就少畫一點細碎的物體。我們只是為了記錄生活，不用百分之百寫實。

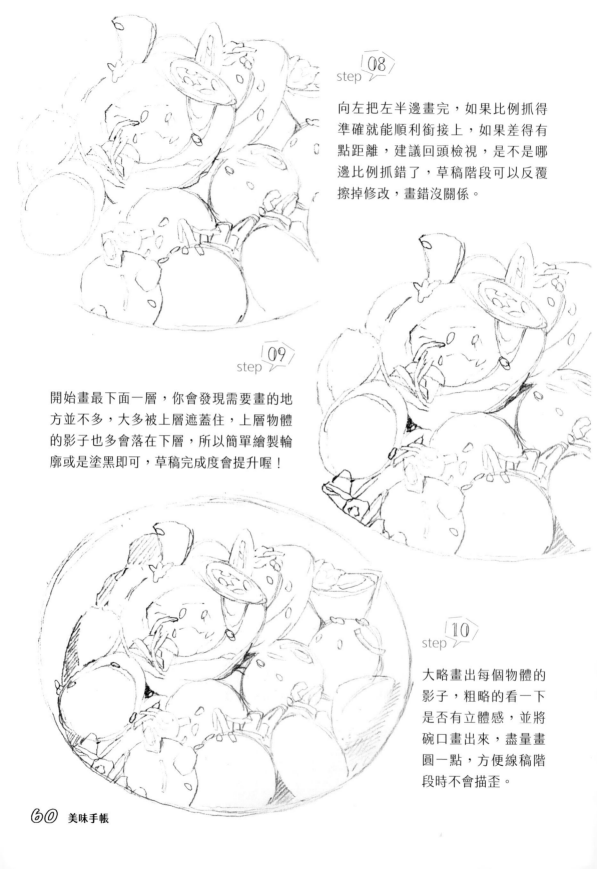

step 08

向左把左半邊畫完，如果比例抓得
準確就能順利銜接上，如果差得有
點距離，建議回頭檢視，是不是哪
邊比例抓錯了，草稿階段可以反覆
擦掉修改，畫錯沒關係。

step 09

開始畫最下面一層，你會發現需要畫的地
方並不多，大多被上層遮蓋住，上層物體
的影子也多會落在下層，所以簡單繪製輪
廓或是塗黑即可，草稿完成度會提升喔！

step 10

大略畫出每個物體的
影子，粗略的看一下
是否有立體感，並將
碗口畫出來，盡量畫
圓一點，方便線稿階
段時不會描歪。

繪製圓形需要多花一點時間，會產生
一些雜亂的線條，用橡皮擦擦除不需
要的線條，保留需要的線條即可。

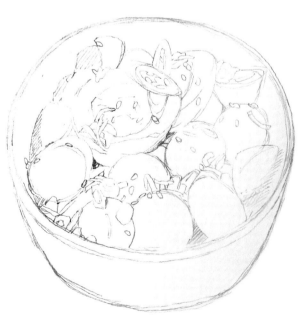

繪畫技巧

初期練習會常常反覆繪製並擦除草
稿，所以下筆時要盡量放輕力道，以
自己能稍微看到的程度即可。

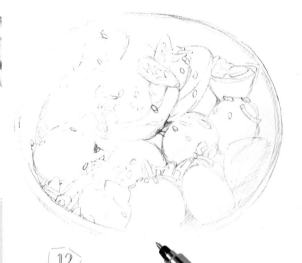

step 12

畫出碗的厚度，因視線關係，靠近自己這
一端可以清楚看到碗的厚度，而遠離白己
的那一端則看不到碗的厚度，所以不要畫
成相同厚度，會讓透視變得怪怪的。

step 13

畫出碗的高度，以正常俯視的視角，高度
通常不會太高，一樣可以用一開始畫的辣
椒當比例，碗的高度大概略高於辣椒一些
些，碗底會比較小，因此弧度也會比碗
口的弧度還要更彎曲，碗的兩側也往下收
窄，這裡若畫錯，會讓碗失去立體感喔！

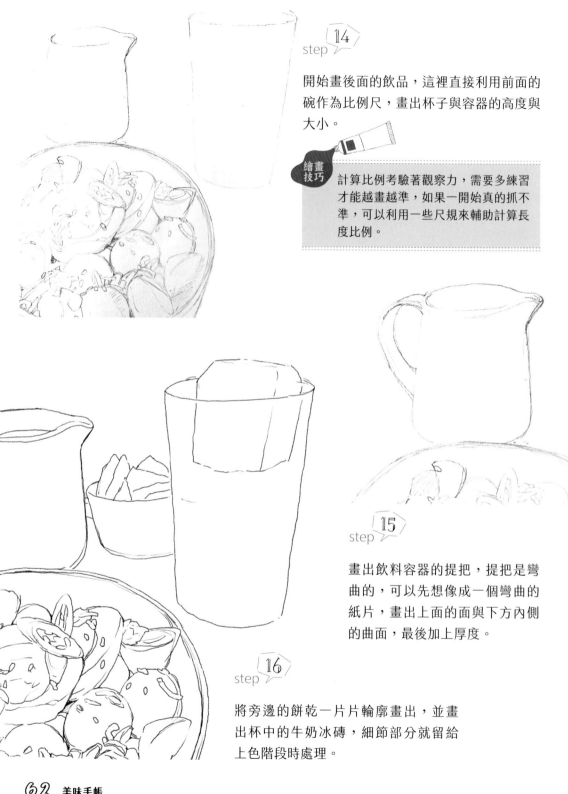

開始畫後面的飲品，這裡直接利用前面的碗作為比例尺，畫出杯子與容器的高度與大小。

繪畫技巧

計算比例考驗著觀察力，需要多練習才能越畫越準，如果一開始真的抓不準，可以利用一些尺規來輔助計算長度比例。

step 15

畫出飲料容器的提把，提把是彎曲的，可以先想像成一個彎曲的紙片，畫出上面的面與下方內側的曲面，最後加上厚度。

step 16

將旁邊的餅乾一片片輪廓畫出，並畫出杯中的牛奶冰磚，細節部分就留給上色階段時處理。

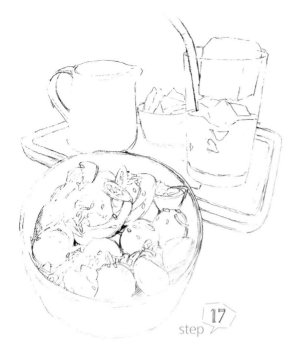

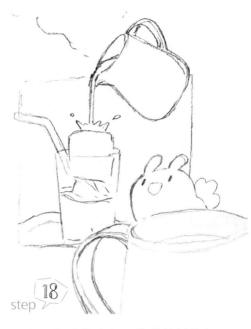

step 17

畫出杯子底下的冰塊與吸管，木製托盤也一起畫上，記得畫上邊緣厚度，木紋與托盤的深度等上色時再處理。

step 18

最有記憶點的地方是將熱茶倒進杯子內，從牛奶冰磚上方淋下，所以就畫了這個畫面，並加入角色增加互動。

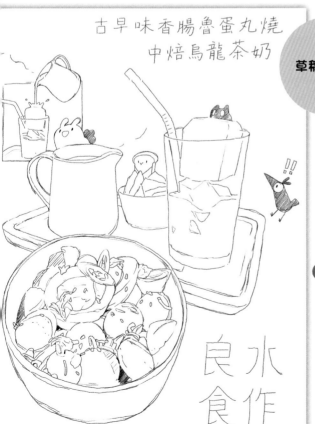

古早味香腸魯蛋丸燒
中焙烏龍茶奶

草稿完成圖

step 19

在各個地方畫上可愛的角色們，最後寫上餐點的名稱。

繪畫技巧

草稿完成後，可以多看幾眼，或是放一陣子再回頭來檢視，看看有沒有不好的地方，趁還能調整的階段盡量調整，這樣能夠省下後續的諸多麻煩喔！

良水
食作

線稿描繪步驟

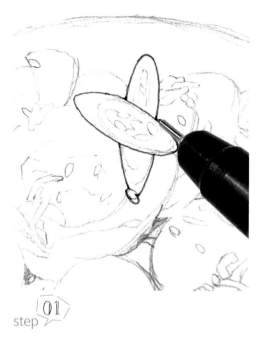

step 01

描線時可以隨意找一個物件開始進行，我還是跟草稿一樣從辣椒開始畫，先畫出外輪廓，線條交界處一樣加重處理。

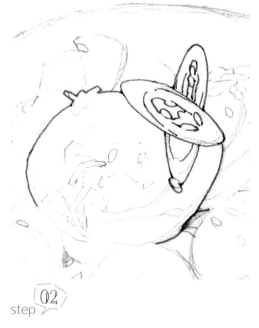

step 02

繪製辣椒內部的辣椒籽與魯蛋的外輪廓，辣椒的切面線條可以畫細一點或畫虛一點，將線條斷開，避免線條感太重，切面可以交給後面上色時，用不同顏色色塊區分即可，太多細節的地方線條不要太密集，畫面也會比較平衡喔！

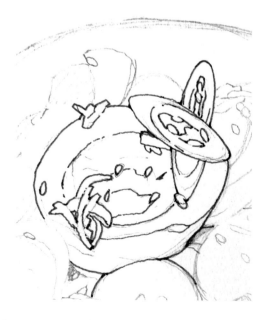

step 03

完整將魯蛋繪製出來，裡面零碎的細節可以用代針筆交代清楚，一些蛋黃凹凸的質地可以用線稿來表現，當然也可以在上色階段做出凹凸質感，可依照自己的想法做選擇。

一樣繪製周圍的香腸與丸燒，這邊的線條交界處畫得更重一點，能夠表現出物體之間的層次感。

step 05

遇到物體之間輕輕靠著時，線條可以在靠著的地方稍微斷開，減少線條的表現，上色時再用色塊做區分，看起來會更寫實。

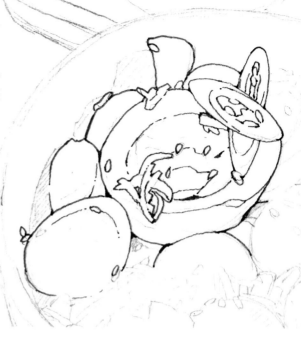

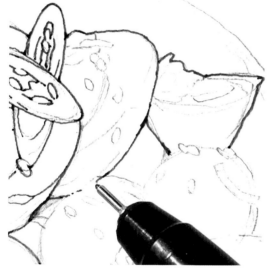

step 06

繼續依照上一個步驟的方式描繪輪廓與繪製細節，並加深輪廓線區分上下層次。

繪畫技巧

在使用線條時，不要只有一種粗細，需要有層級區分，可以區分為粗、中、細線，而細線裡也包含斷開的虛線。利用不同層級的線條來描繪線稿，能夠增強線稿的存在感，光是看線稿完整度也很高。

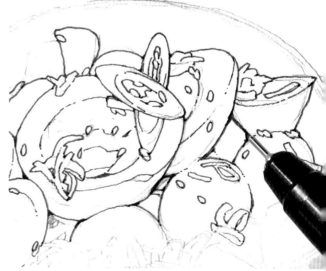

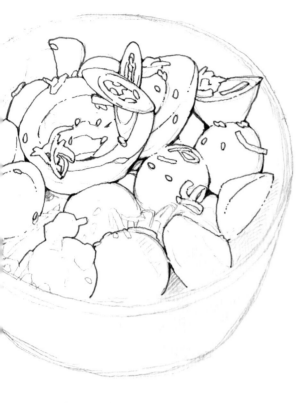

繼續向外側描繪香腸與丸燒的
輪廓線,與草稿階段相同,輪
廓線畫一個段落就可以進行細
節的繪製。

step

將蔥花與芝麻畫上,使用細線或放輕
力道來畫,許多蔥花堆疊處可以描繪
外框的線條即可,剩下的細節交給上
色階段來細畫即可。

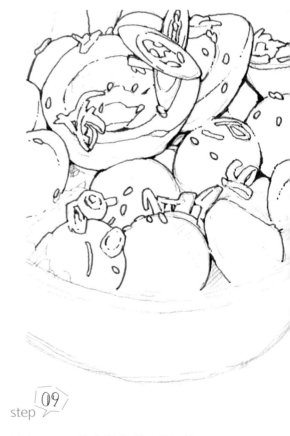

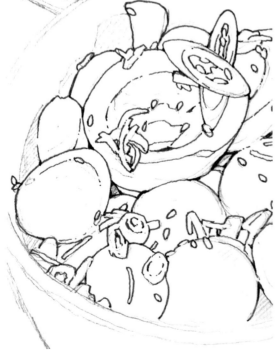

step 09

補完最下層的食材與剩下的細節。

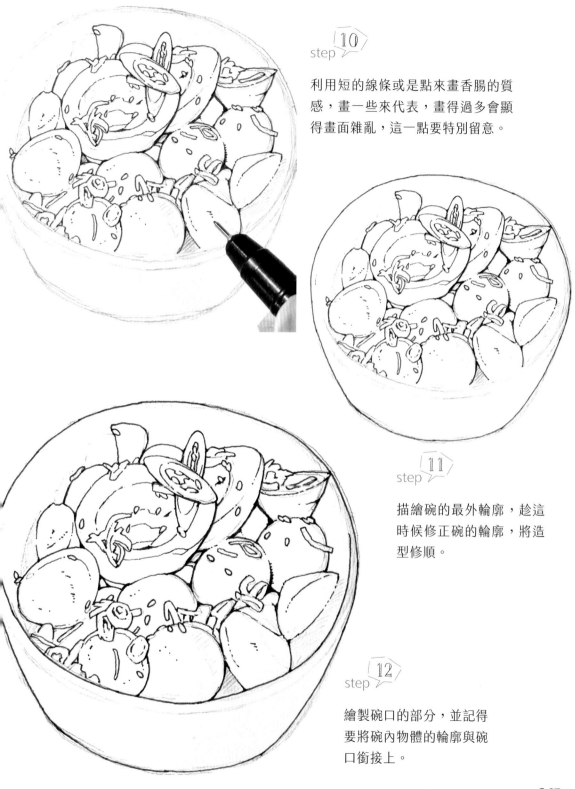

step 10

利用短的線條或是點來畫香腸的質感，畫一些來代表，畫得過多會顯得畫面雜亂，這一點要特別留意。

step 11

描繪碗的最外輪廓，趁這時候修正碗的輪廓，將造型修順。

step 12

繪製碗口的部分，並記得要將碗內物體的輪廓與碗口銜接上。

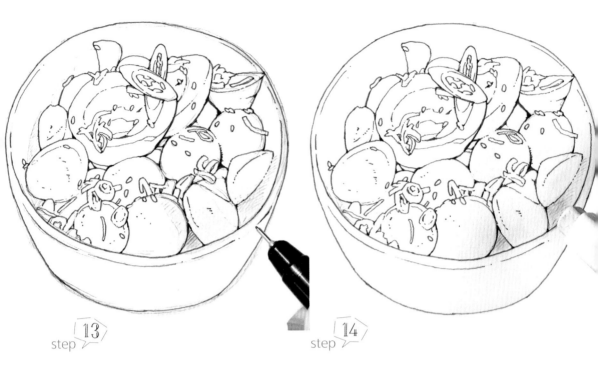

畫出碗的厚度，由於視角與透視，靠近自己的碗口會看起來比較厚，遠離自己的那一端就看不太到碗的厚度，大家反覆觀察一下實體照片，都會有這樣的現象的。

使用橡皮擦輕輕擦除草稿線條，這步驟要多費心慢慢擦。把陰影擦淡，並沒有完全擦除，保留草稿的排線筆觸，同時也方便上色時知道陰影要繪製在哪裡。

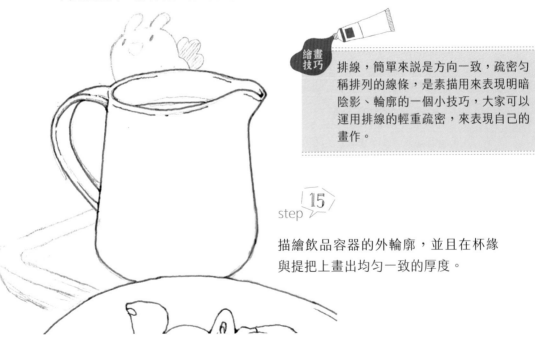

繪畫
技巧

排線，簡單來說是方向一致，疏密勻稱排列的線條，是素描用來表現明暗陰影、輪廓的一個小技巧，大家可以運用排線的輕重疏密，來表現自己的畫作。

描繪飲品容器的外輪廓，並且在杯緣與提把上畫出均勻一致的厚度。

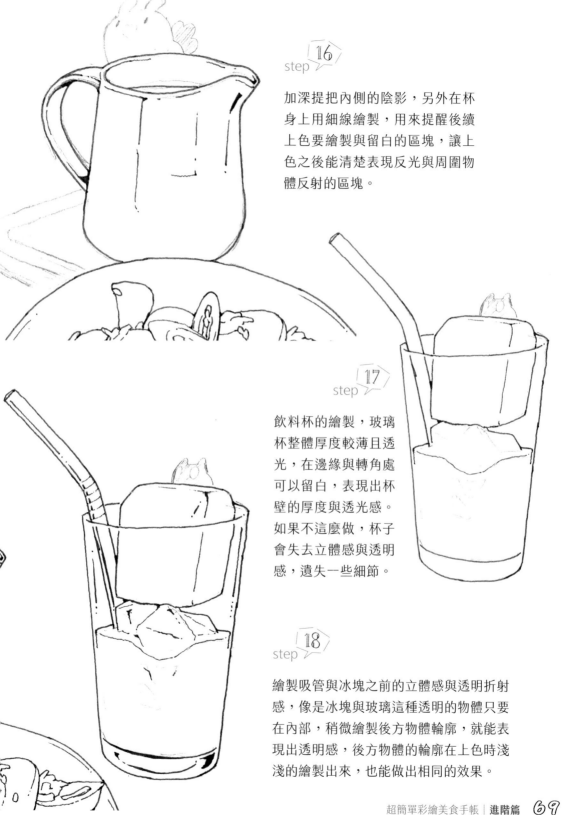

step 16

加深提把內側的陰影，另外在杯身上用細線繪製，用來提醒後續上色要繪製與留白的區塊，讓上色之後能清楚表現反光與周圍物體反射的區塊。

step 17

飲料杯的繪製，玻璃杯整體厚度較薄且透光，在邊緣與轉角處可以留白，表現出杯壁的厚度與透光感。如果不這麼做，杯子會失去立體感與透明感，遺失一些細節。

step 18

繪製吸管與冰塊之前的立體感與透明折射感，像是冰塊與玻璃這種透明的物體只要在內部，稍微繪製後方物體輪廓，就能表現出透明感，後方物體的輪廓在上色時淺淺的繪製出來，也能做出相同的效果。

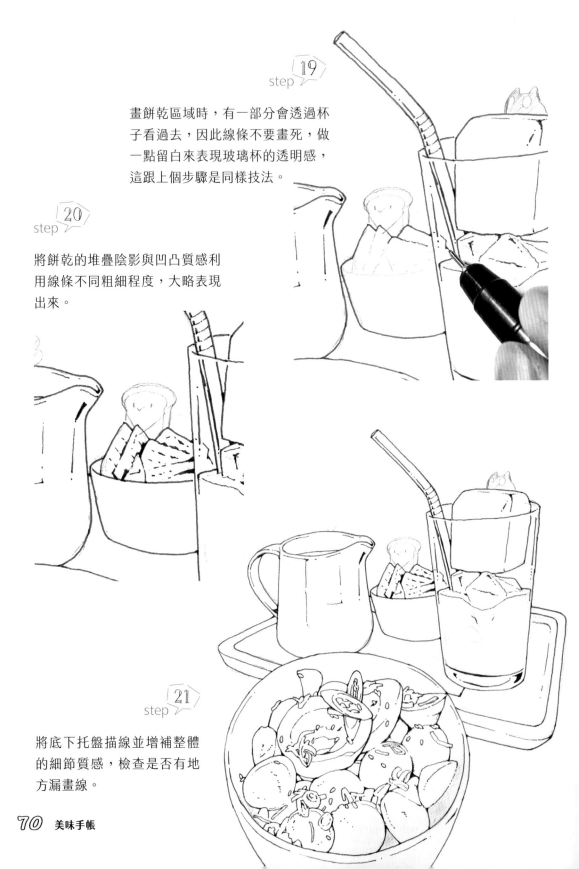

step 19

畫餅乾區域時，有一部分會透過杯
子看過去，因此線條不要畫死，做
一點留白來表現玻璃杯的透明感，
這跟上個步驟是同樣技法。

step 20

將餅乾的堆疊陰影與凹凸質感利
用線條不同粗細程度，大略表現
出來。

step 21

將底下托盤描線並增補整體
的細節質感，檢查是否有地
方漏畫線。

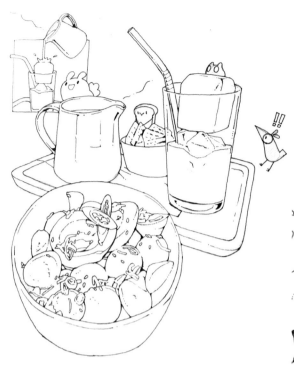

step 22

描繪小漫畫,並將可愛的角色們描繪出來,調整輪廓就趁現在,將角色修圓、修短,顯得更可愛!

step 23

替店家Logo描線,草稿只寫了內部的細字,這時描繪外框線時,沿著當初的草稿線條,往外擴張一點距離,就能做出空心字效果。

線稿完成圖

step 24

最後使用黑色代針筆來強調主題的外輪廓,並且寫下餐點名稱,完成線稿的部分。

古早味香腸魯蛋丸燒
中焙烏龍茶奶

良水
食作

上色流程步驟

step 01

先替辣椒上一層淺淺的紅色，使用紅色顏料加多一點清水來調色，畫到手帳上之前記得先把筆上多餘的水分吸掉。而下方辣椒反光處留白處理。

step 02

沾取鮮紅色繪製辣椒外皮的部分，斷面處則可以稍微帶一點黃色。辣椒籽留白不畫。

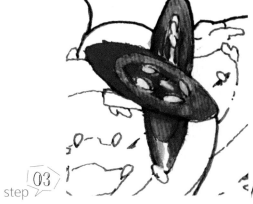

step 03

使用黃色繪製先前留白給辣椒籽的區域。

step 04

統一使用淺棕色來繪製丸燒，相同色系就同時處理，畫起來會比較有效率，畫面也會有一體感。

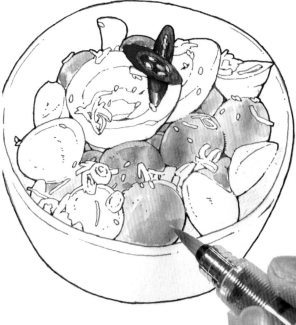

調製深棕色替下層的
丸燒上色,上層的陰
影也可以一起處理。

上層丸燒的陰影切得比較硬,需要
使用洗乾淨的水筆,稍微將陰影邊
緣暈開,呈現出球狀立體感。

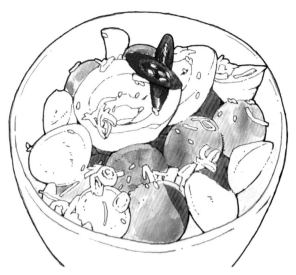

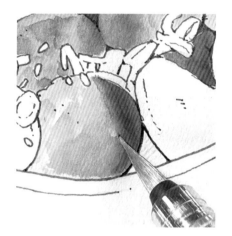

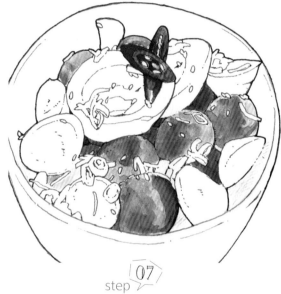

依序將丸燒的陰影與立體
感繪製出來。

進一步繪製丸燒的質感與它烤過後呈現的
深色,這邊建議點綴即可,畫太多深色看
起來到處都像是陰影,從而降低立體感的
表現。

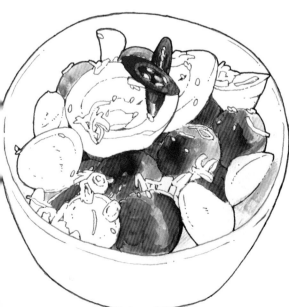

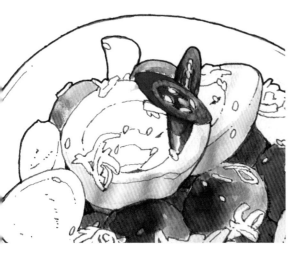

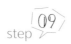

step 09

調製更淺的棕色來繪製魯蛋，顏料中可以稍微加一點黃色提亮。

step 10

填上魯蛋蛋黃的顏色，使用深一點的橘黃色作為陰影，表現蛋黃的質地。

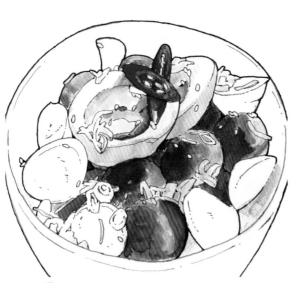

step 11

調出淺綠色來畫蔥花，有些蔥花是偏白色的可以留白不上色。

step 12

使用深綠色與淺綠來畫蔥花的深淺與交疊陰影細節，這邊沒有刻得很細緻，想表現的部分有做到就停手了。

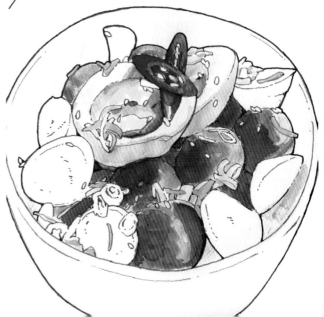

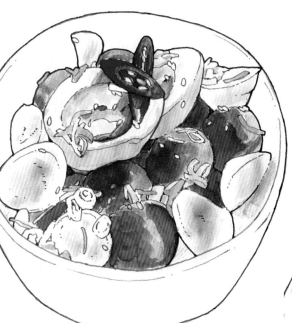

step 13

接著要畫香腸，這裡用了非常淡的粉紅色打底，畫肉類的時候都會這樣做，讓最後畫出來的肉類能夠透出一點粉紅，看起來就會更好吃！這是我自己獨家的密技。

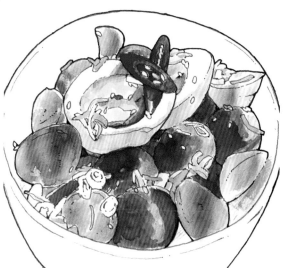

step 14

調出香腸的橘紅色來繪製底色，讓剛才的粉色隱約透出來。

繪畫技巧

畫手帳常常會花掉大半天的時間，作畫時可以先思考一下自己想要的風格與呈現手法，寫實程度會影響繪製時間的長短，雖然我後來越畫越細緻，但也導致時間越來越不夠用，畫到後來變成了壓力。原本是舒壓的日常紀錄如果變成壓力，那就本末倒置了，大家還是要以畫得開心快樂為原則。

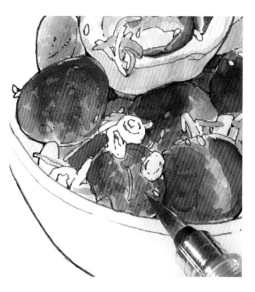

step 15

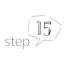

使用深紅色來繪製香腸外皮，並且將筆刷不規則狀的點畫在斷面上，要保留斷面的粉紅色，呈現出內餡不規則又軟嫩的質地。

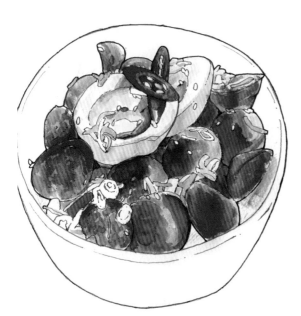

step 16

使用相同的筆法將香腸畫完，
並且增加陰影細節。

step 17

在水彩盤裡調出淡藍色，如果跟照片相
比，這裡使用的藍色更加的鮮豔，其實
沒有完全還原肉眼所見的色彩。

繪畫
技巧

調色時會準備一張空白紙張，
用來試色與調整水分，而調出
來的顏色只要自己覺得能接受
就可以了，甚至為了整體的配
色構想，也會直接改變原本的
顏色，只要自己喜歡就大膽的
試試看吧！

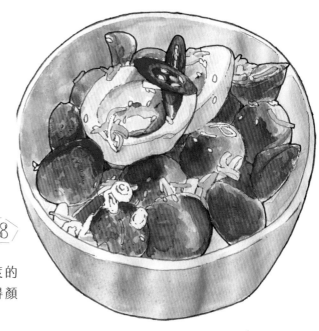

step 18

將碗填滿底色，碗口厚度的
部分因為是受光面，顯得顏
色較淺，所以留白處理。

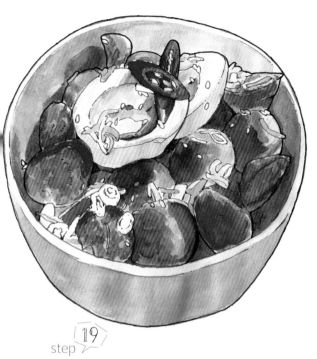

step 19

調出較深的藍灰色作為碗內部的陰影色
調，依照草稿留下來的陰影區塊來繪製，
越底下顏色就越深，大家可以勇敢地把顏
色壓暗，這樣子立體感就會更加強烈，繪
畫的主體也能更跳脫出來。

step 20

運用上個步驟的藍灰色，來繪製飲料容器
的底色，並且將線稿階段提示要繪製反光
的區塊留白處理。

step 21

藍灰色加一點黑色將色調調深，繪製飲料
容器的陰影與提把內側的陰影，並使用水
筆進行陰影邊界的暈染，呈現出飲料容器
的弧度。

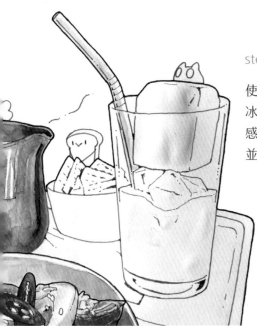

使用乳白色調和一點點黃色繪製牛奶
冰磚,在杯緣處留白表現玻璃杯的質
感。使用灰色替不鏽鋼吸管上底色,
並且在反光處留白。

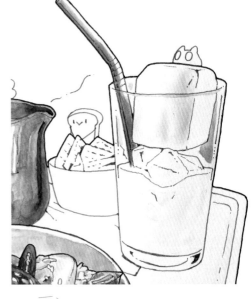

step

使用深灰色繪製吸管的陰影與杯子後方
牆面,透過玻璃杯繪製的深灰牆面不用
完全填滿,可以避開牛奶冰磚與下方冰
塊與飲料部分,做色塊間的留白。

step

使用相同的手法繪製裝餅乾的容器,靠
近玻璃杯的右側顏色畫得淺一點,用來
表示玻璃杯的白色反射光,左側加深顏
色表現與飲料容器的反射光。

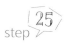
用淺棕色繪製餅乾並且利用顏
料深淺變化，畫出餅乾的凹凸
質感，同時替土司上色。

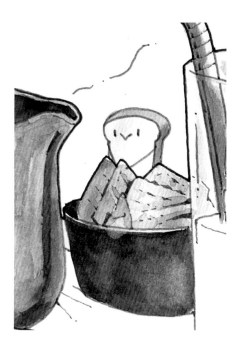

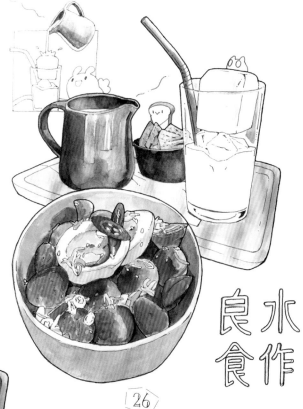

step 26

繪製木製托盤的底色，一樣先
用淺色當底色。

step 27

使用深棕色畫出托盤的深度與
飲料容器投射下來的陰影。

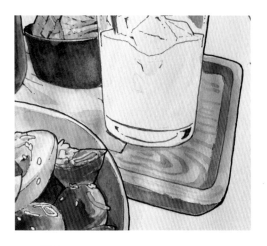

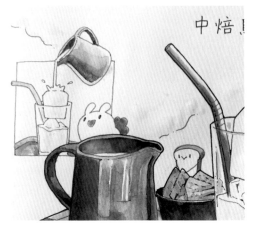

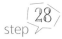
step 28

使用相同顏色畫出木質的紋路，木紋的間隔要做出疏密與粗細的變化，才會自然。

step 29

使用淡淡的黃色繪製熱氣，以不規則的方式呈現。

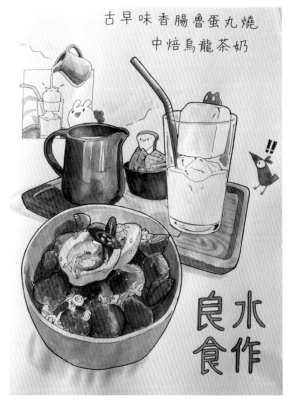

古早味香腸魯蛋丸燒
中焙烏龍茶奶

step 30

替店家Logo字填上綠色，並增加漫畫格內的植物葉片，使用單色即可，不用畫得太細緻，避免搶走主題。

step 31

最後確認整體需要增補哪些細節，增加了玻璃杯後的背景色塊與餐點、托盤底下的陰影，並且在空白處畫上一些閃亮特效裝飾畫面。

繪畫技巧 運用一些漫畫符號來妝點手帳的空白處，可以讓畫面變得更加生動活潑有趣。

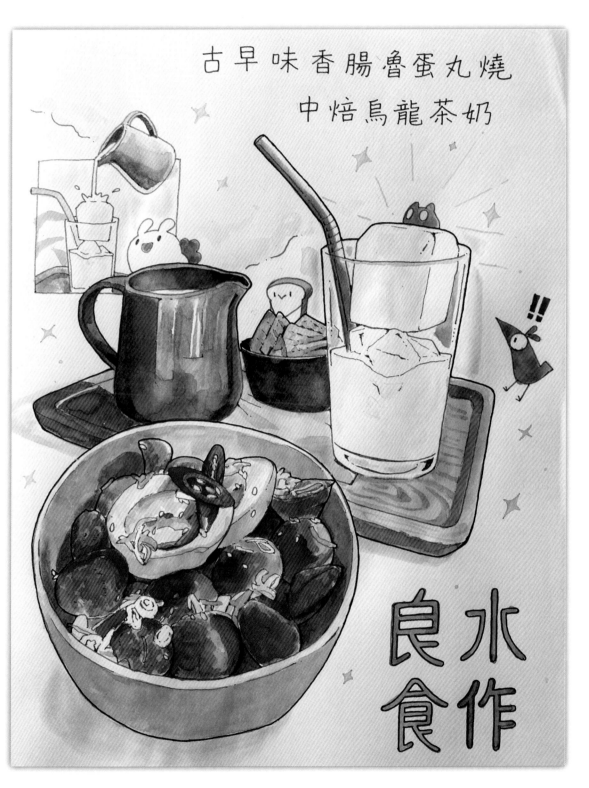

古早味香腸魯蛋丸燒
中焙烏龍茶奶

水作
良食

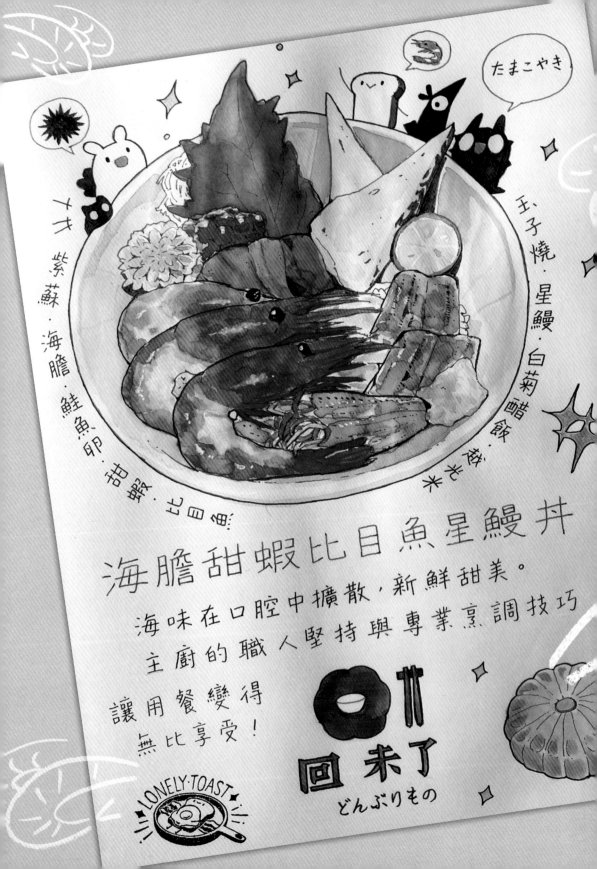

海膽甜蝦
比目魚星鰻丼

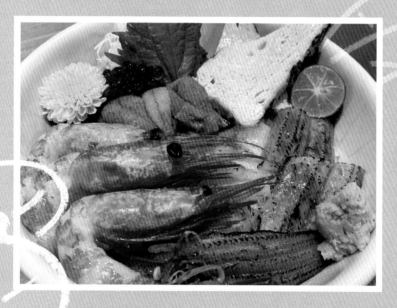

　　在繪製餐點的主題時，容易遇上意料之外難題，也就是不同食材種類會有不同的質感，需進一步觀察與表現手法來呈現。

　　食物的種類與層次增加，每一個物體的種類、輪廓差異較大，物體之間的比例也會變得更難掌握，上色時需要運用到更多的顏色，考驗著對調色能力的掌握度。

　　大家可以選擇日式丼飯為主題，作為更進階繪圖的練習，有多種食材與色彩變化，能練習觀察不同大小輪廓的食材之間的比例關係，而丼飯的擺盤與配色也多有講究，畫出來的成品也會非常華麗好看，能增加不少成就感。

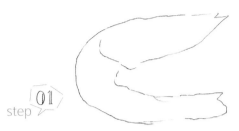

step 01

先大致勾勒出甜蝦的輪廓，這時繪製的位置也要留意，不要將起始的位置擺在角落，如果周遭還有其他物件要畫，就會畫不進去，所以下筆之前記得先思考整體食材的配置。

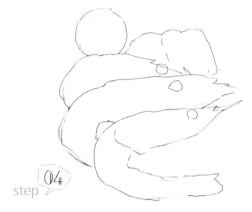

step 04

往上勾勒出菊花，先決定比例大小，畫出花瓣，接著畫右側的海膽片，一樣簡單勾勒外型就好。

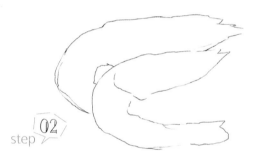

step 02

接著畫下一層的甜蝦，一樣大致勾勒輪廓，這時候比例大小與角度都需要留意。

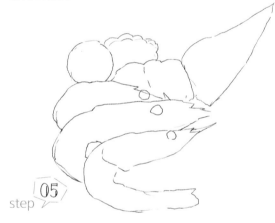

step 05

畫出菊花與海膽間的鮭魚卵外輪廓，如果對於比例的掌握度高，也可以先開始畫出鮭魚卵一顆顆堆疊的層次。接續海膽右側畫出玉子燒。

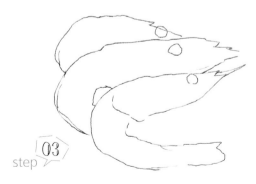

step 03

畫出最下面的甜蝦，這隻甜蝦在最下方，有一大半被第二隻遮蓋住，所以只要畫出我們所見的部分即可。

繪畫技巧

由於畫面中玉子燒比例與一旁的海膽差距較大，記得回頭觀察照片，比對比例過後再下筆，初學者容易漏掉這個步驟，導致後續物體越畫越小，整體比例就會失真。

勾勒出紫蘇葉與後方的蘿蔔絲輪廓，不急
著畫細節，整體畫完確認比例沒有失真再
進一步細修，或是描線階段再進行刻細也
行。繼續往右將玉子燒與金桔輪廓畫出。
只剩星鰻還沒畫，到這裡應該能看出整體
比例是否正確，可以稍作停留調整。

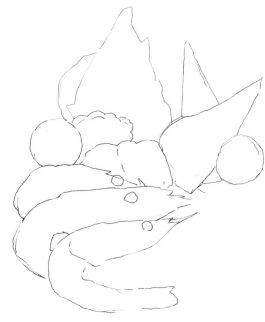

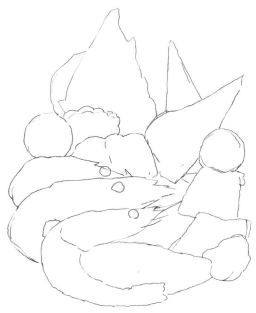

step 07

將星鰻一片一片勾勒出來，最下面
的星鰻會被第一隻甜蝦蓋住，剛好
完成一圈的繪製，一層疊著一層。

step 08

勾勒出碗的整體輪廓，盡量將弧度畫順，
並在下方標示出碗的厚度，完成整個丼飯
的大致造型。

繪畫
技巧

碗的厚度是非常重要的細節，如果要
提高整體的重量感與寫實感，務必要
畫出來，相反的，如果想呈現簡單平
面畫的手繪效果，碗的厚度就可以省
略不畫。

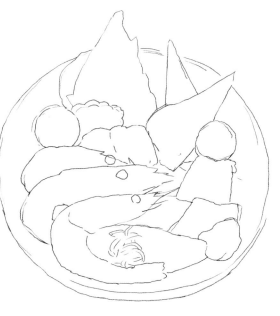

上個步驟確認了整體比例沒問題之後，進一步的修細動作，先畫出蝦頭的尖刺與蝦腳、蝦尾等細節。將菊花瓣稍微進行勾勒，並將鮭魚卵一顆一顆由上至下層，由內向外一顆顆繪製出來。

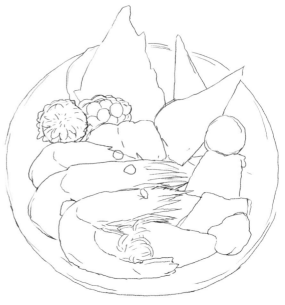

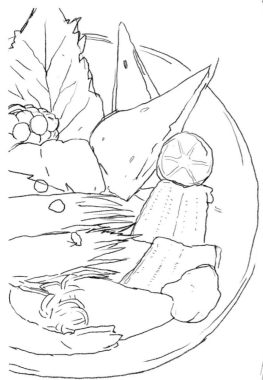

step 10

畫出紫蘇葉的具體輪廓與葉脈，畫出玉子燒的厚度。畫出金桔斷面與星鰻魚肉的凹凸質地。

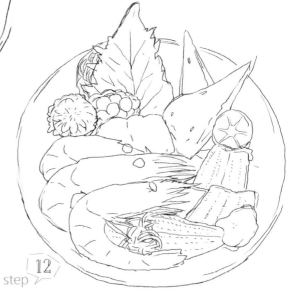

step 11

將蔥花勾勒清楚，畫出蔥花堆疊穿插的樣貌即可。

step 12

餐點主體的草稿基本上完成，這時候再度檢視有沒有地方漏畫，做一些調整。

step 13

開始畫店家的Logo，一樣用鉛筆圈出外輪廓。店家的標準字，先寫出字體主幹，再畫出厚度，最後把主幹擦除留下空心字。日文字的部分直接將筆畫加粗即可。

step 14

這次丼飯造型是圓形，裡面的食物也是這樣排列，所以決定將角色沿著碗的邊緣畫出來，並且運用對話框提示裡面選用的食材。右側空間較多，擺放三隻角色，一樣畫出對話框。

step 15

沿著碗的弧度依序寫下丼飯內食材名稱，下方則寫出餐點名稱的印刷體字型。

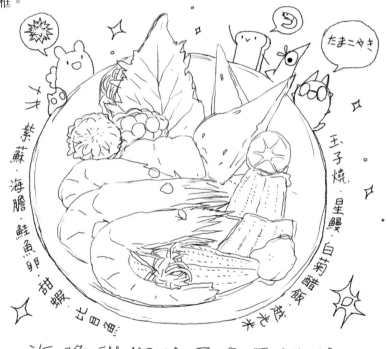

繪畫技巧

字體要寫得可愛，記得筆畫都要寫得短短的，字也要寫得小小的，不過要留意筆畫的空間要排列整齊，才不會看起來很亂。印刷體書寫方式教學詳見P.157。

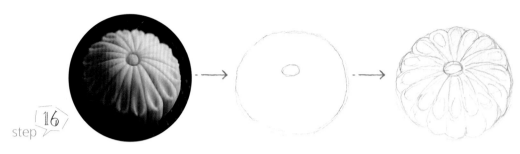

右下角勾勒店內生菓子的造型，定出中心凹陷處。
依序畫出花瓣的造型，記得畫出生菓子的厚度。

step 17

書寫內文，記錄用餐
的感想。

step 18

完成整張草稿，檢視
是否有缺漏錯字。這
次排版沒有使用到漫
畫框線，直接將餐點
規畫在上方，文字內
容則在下方，造型上
是上圓下方的排版。

草稿完成圖

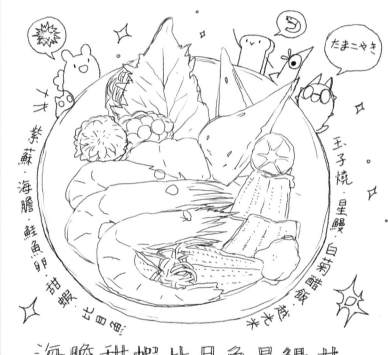

線稿描繪步驟

step 01

開始描繪甜蝦,將蝦頭仔細描繪出來。

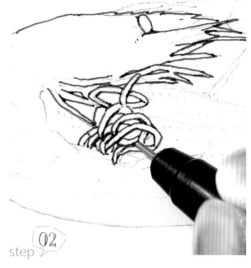

step 02

由於蝦腳與蔥花有互相穿插交疊,所以先
處理蔥花。蔥花的層次分明,將下方被壓
住產生陰影的交界處加粗塗黑。

step 03

畫出甜蝦的身體與壓在下方的
星鰻。往上把星鰻描繪出來,
這裡的區塊沒有被其他食材遮
蓋,所以選擇先處理。

描線稿的順序其實很自由,
找出自己順手的方式來描
繪,才是最好的方式,不必
拘泥於教學裡面的順序喔!

繪畫技巧

step 04

開始繪製星鰻炙燒後烤焦的
質感,繪製在邊緣與魚肉厚
度最厚的地方。

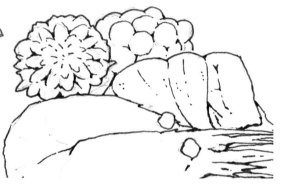

回頭繪製甜蝦，描繪出蝦肉
一節一節的造型，並且將蝦
頭殼與蝦肉之間的層次厚度
畫出來，接著畫蝦頭尖刺與
眼睛。

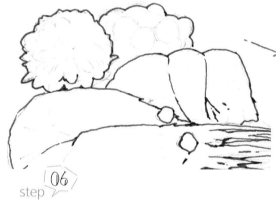

step 06

菊花、海膽與鮭魚卵視為同一個區塊，內部的層次與細節
不適合大量描線，單純描出輪廓即可，接著簡單畫出層次
細節，不要描繪得太細緻，待上色階段繪製層次。

繪畫技巧

當物體看起來有密集的細節或本身是
半透明質感，就不建議將內部線條描
繪的太過密集，稍微點綴即可。

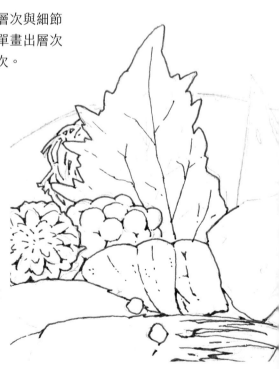

step 07

由於葉脈畫得不太對，這裡調整紫蘇
葉葉脈走向，並且描繪後方蘿蔔絲。

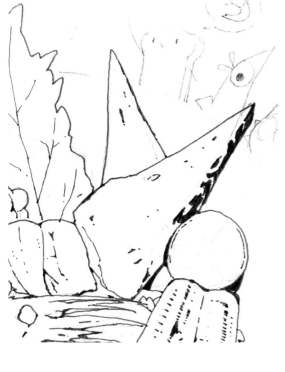

完成玉子燒與金桔輪廓，玉子燒邊緣有稍微不規則狀的凹凸輪廓，不用畫得太直太整齊。接著畫出玉子燒的焦痕與氣孔質感，下方米飯輪廓也勾勒出來，千萬不要用深色代針筆將飯粒一顆一顆描繪出來，畫出飯粒堆疊產生的陰影與部分飯粒輪廓就好，詳細的飯粒細節交給上色時，用淺色繪製顆粒感。

step 09

謹慎描繪碗的弧度，
可以趁描線進一步修順、修圓。

step 10

畫出食材投射在碗上的陰影，從玉子燒後面可以觀察到，食材越貼近碗，陰影越小，食材與碗距離越遠投射出來的陰影會越大塊。

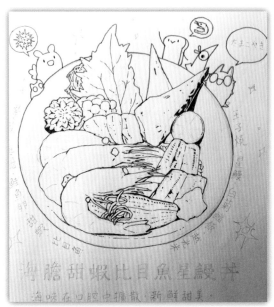

step 11

完成餐點的線稿描繪，調整角色表情與動態，檢查細節有無缺漏。

step 12

使用黑色代針筆來繪製餐點外框突顯主體。

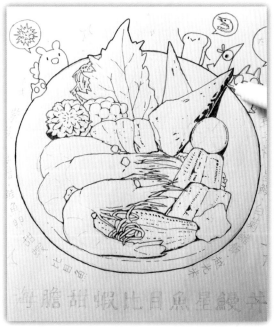

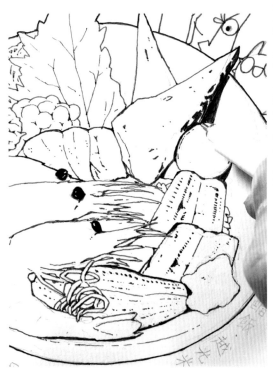

step 13

黑色代針筆也可以拿來繪製線條與陰影交界處模糊不清的地方，把輪廓再度確立出來。

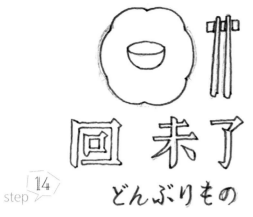

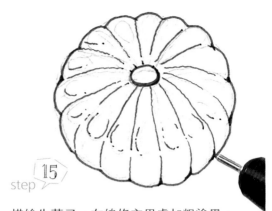

step 14

描繪Logo，順勢調整造型不夠好的
地方。

step 15

描繪生菓子，在線條交界處加粗塗黑，
可以增加一點立體感。

step 16

因為餐點顏色繽紛，
所以這邊的小字使用
樸素的黑色就好，避
免顏色太多，造成視
覺的混亂。上色之前
擦除草稿，記得放輕
力道慢慢擦除，擦除
草稿時，要確認線稿
已經完全乾透，再進
行擦除。

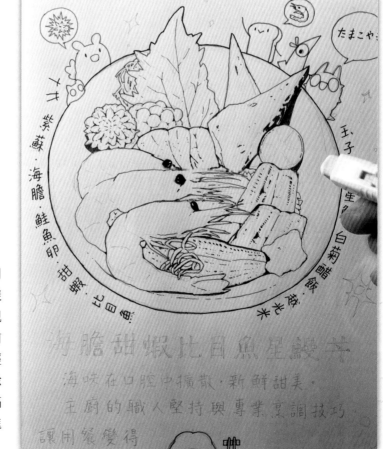

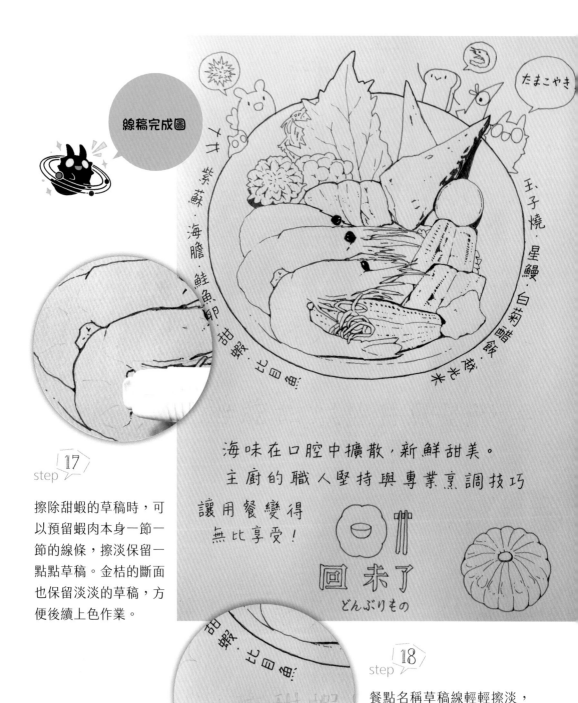

線稿完成圖

たまこやき

蘇・海膽・鮭魚卵・甜蝦・比目魚・

玉子燒・星鰻・茉莉白米光・羹飯・

海味在口腔中擴散，新鮮甜美。
主廚的職人堅持與專業烹調技巧
讓用餐變得
無比享受！

日廾
回未了
どんぶりもの

step 17

擦除甜蝦的草稿時，可以預留蝦肉本身一節一節的線條，擦淡保留一點點草稿。金桔的斷面也保留淡淡的草稿，方便後續上色作業。

step 18

餐點名稱草稿線輕輕擦淡，之後方便使用鋼筆描寫在上方，如果對於寫字有自信，也可完全擦除乾淨，直接書寫上去。線稿全部完成。

上色流程步驟

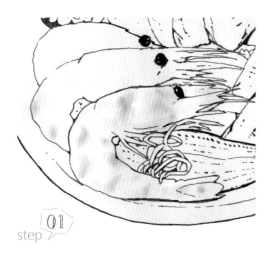

step 01

用較多的清水與一點點紅色顏料調出淡淡
粉紅色，輕輕刷在甜蝦的蝦肉與蝦頭上，
蝦肉有部分為白色，這裡就留白處理。

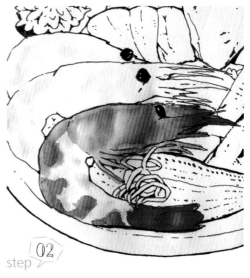

step 02

將紅色顏料與一點黃色顏料調和出橘紅
色，繪製蝦頭與蝦尾和部分蝦肉處。

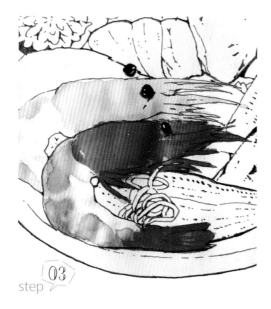

step 03

沾取更多的紅色進一步塗布在蝦頭與蝦尾
處，並繪製蝦尾的層次感。

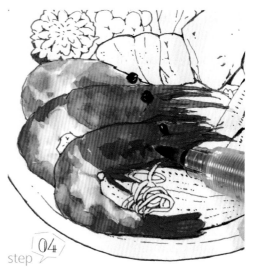

step 04

蝦頭是稍微半透明的質感，使用深灰色描
繪內部蝦腦質感，讓原本紅色的蝦頭能看
到內部蝦腦，營造出半透明感。

水筆沾取清水暈染顏料之間
的邊界，讓色彩調和且自
然。調製淡黃色，一併繪製
菊花與玉子燒的底色。

繪畫
技巧
暈染顏料的動作要趁顏
料還沒乾透時，筆尖稍
微沾取清水來回暈染；
疊色的動作則建議在顏
料乾透後，再進行顏色
的疊加。如果想做明確
的細節或質地，就應該
使用疊加的方式上色。

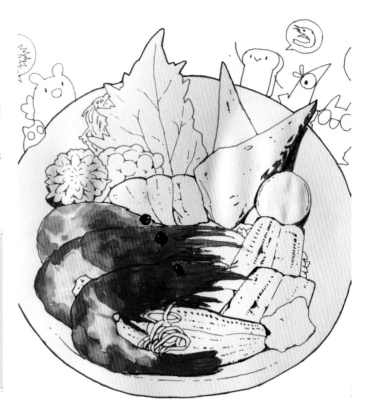

step 07 利用較深的黃色輕輕在玉子燒
上繪製出玉子燒質感。

繪畫
技巧
隨時準備一張乾淨的衛生紙，如果畫
在手帳上水分或顏料過多時，盡快用
衛生紙輕壓紙張表面，吸除多餘的水
分、顏料。

step 06

沾取更多的黃色，繪製菊花的層次，由內
向外繪製。進一步調製偏橘的黃色，加深
菊花中心的層次。

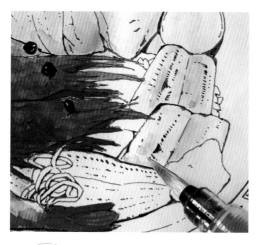

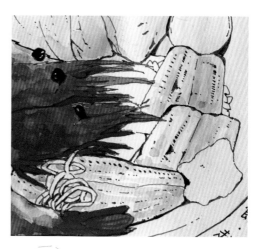

step 08

調製淡淡的褐色繪製星鰻與海膽的底色，
記得在反光處留白，留白處預留多一點空
間，避免後續繪製時，顏料吃掉預留的留
白區域。

step 09

調製深一階的褐色繪製星鰻的陰影質感，
沿著魚肉的紋理繪製，移動筆刷時輕一
點，留下一點點筆觸，會讓星鰻質感更加
自然。

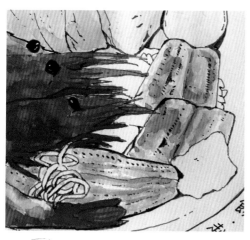

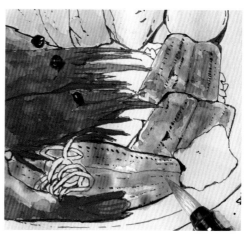

step 10

將褐色加入一點紅色或橘色顏料，讓顏料
顏色偏暖，繪製星鰻表面刷過濃郁的醬汁
色彩。

step 11

筆沾取一點點清水將顏料進行暈染調和，
記得保留留白反光處。

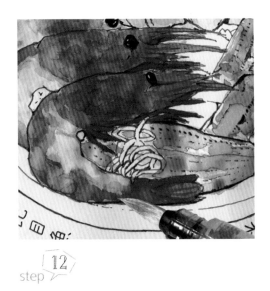

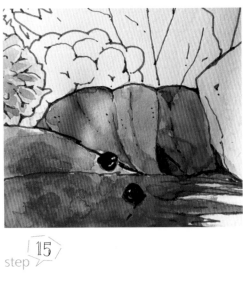

step 12

利用畫完星鰻筆刷剩餘的暖色顏料，刷在甜蝦上，讓甜蝦顏色不會太過單一。

step 13

調和深橘色與褐色來繪製海膽的層次。

step 14

多沾取一點褐色來加深筆尖上的顏料，繪製海膽的陰影處。

step 15

洗筆沾取清水，暈染陰影色塊與底色之間的邊界，自然且不規則的暈染。暈染完等顏料乾透後，觀察是否是想要的效果，如果顏色不夠，就能再往上疊色。

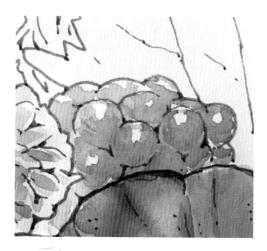

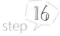
step 16

調製淺橘色加一點點黃色繪製鮭魚卵,記得保留光源直射在鮭魚卵上的高光處,留白不上色,下方被蓋住的鮭魚卵沒有明顯高光就可以不必留白。

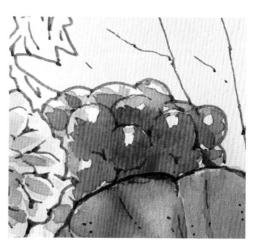
step 17

使用橘紅色點綴鮭魚卵中心,畫出鮭魚卵裡面的質感。

step 18

沾一點藍色(對比色調)畫出鮭魚卵的陰影部分。

step 19

等鮭魚卵的顏料乾透之後,再疊加深橘色在鮭魚卵中間與鮭魚卵交疊處,表現出透亮、堆疊的質感。

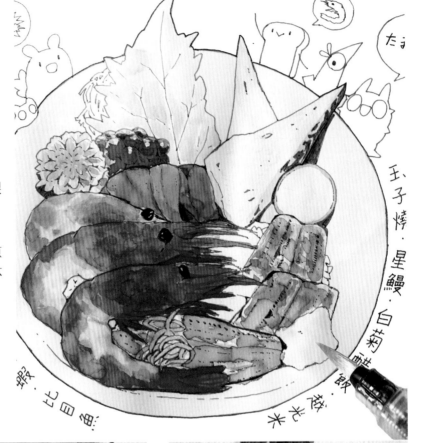

step 20

調製淡綠色繪製
紫蘇葉、蔥花、
山葵和金桔皮，
葉脈處與部分蔥
花需要留白，不
要全塗滿。

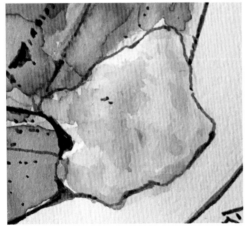

step 21

調製淺草綠色繪製山葵的陰影，呈現出立
體感。

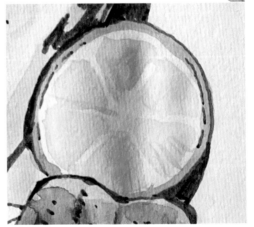

step 22

畫出金桔果肉，沿著沒有完全擦除的草稿
線繪製，留下白色的纖維部分不上色。

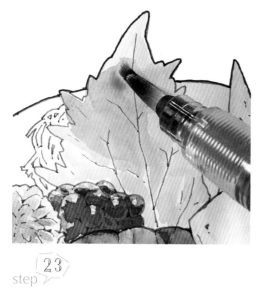

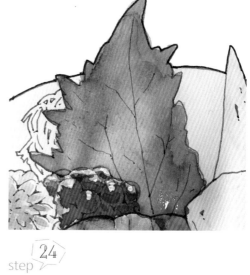

step 23

沾取深綠色，快速的將紫蘇葉平塗上色，
記得保留原先留白的葉脈纖維。

step 24

沾取了綠色的鋼筆墨水來繪製陰影，利用
這款墨水綠中透黃的特色，繪製紫蘇葉。

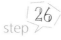

繪畫技巧　筆刷不離開紙張迅速平塗，就不會留下太多筆觸，
在大塊平滑材質的物體上可以使用這個技巧。

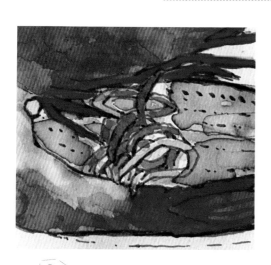

step 25

深綠色不要急著洗掉，替下方蔥花畫出更
深的綠色層次感。

step 26

發現顏色下得太重，使用衛生紙稍微吸掉
顏色，在顏料乾透之前都來得及調整。

step 27

用淺綠色補上金桔的
籽與果肉顆粒感。

step 28

調製淡淡的草綠色,替碗淺
淺的刷色,將碗的邊緣厚度
留白。

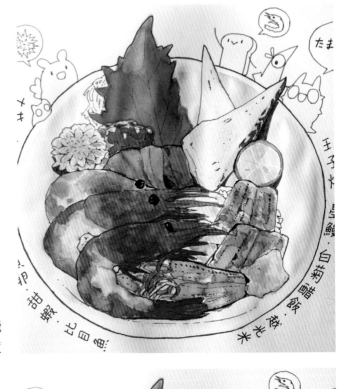

step 29

調一點淺藍色,顏色深淺與剛
剛的草綠色不要差太多,將顏
色疊在剛才畫過的地方。做出
藍綠色暈染的效果,呈現瓷碗
藍中透綠的質感。

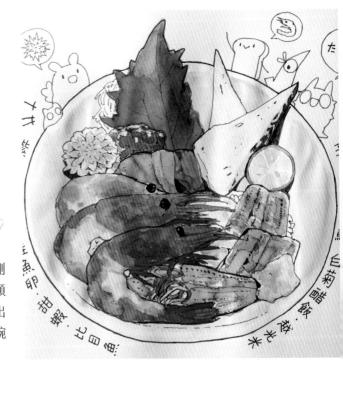

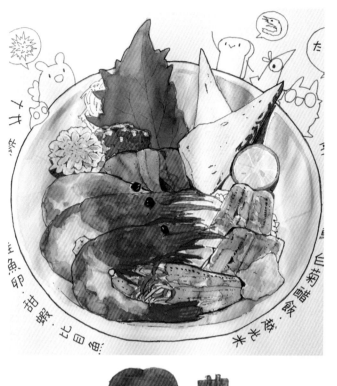

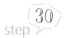

step 30

調一點藍灰色，繪製碗內的陰影，還有瓷碗內部燒製留下的裂紋，表現瓷碗釉料的反光感。

step 31

碗的厚度可透過陰影的色塊與留白區分出來，如果用線稿表現厚度，就沒有這種寫實自然的光澤感。

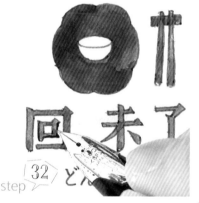

step 32

使用鋼筆墨水繪製Logo，可以直接使用鋼筆填色或是水筆沾墨來填色。

繪畫技巧

當使用鋼筆墨水上色時，建議用乾淨的滴管吸一點點到調色盤內，用水筆沾取使用。或是鋼筆本身就上這種墨色時就能直接填色，不過鋼筆筆尖較細，需要多一點耐心才能完成大面積填色，而且會留下細細的筆觸。當然也可選擇乾淨沾水筆、玻璃筆，來沾墨上色。

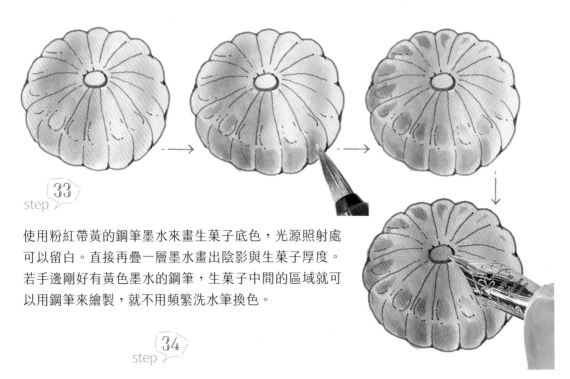

使用粉紅帶黃的鋼筆墨水來畫生菓子底色，光源照射處可以留白。直接再疊一層墨水畫出陰影與生菓子厚度。若手邊剛好有黃色墨水的鋼筆，生菓子中間的區域就可以用鋼筆來繪製，就不用頻繁洗水筆換色。

使用玻璃筆沾取黑墨水替角色上色。餐點部分畫完後，許多線稿被顏料覆蓋住，再次使用代針筆描線。

繪畫技巧

手邊如果剛好不小心買了太多鋼筆，就可以運用不同筆具來搭配上色，增加繪圖的效率喔！玻璃筆的使用時機很廣，在需要大量更換墨色時，會選擇使用玻璃筆來著色，只需要清水清洗就能快速更換需要的墨色。

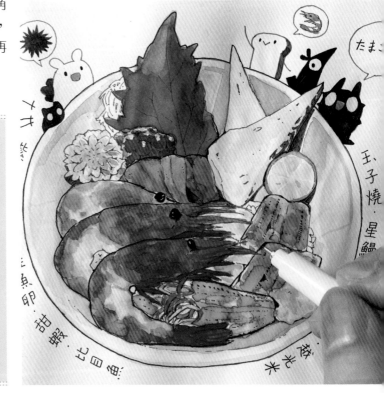

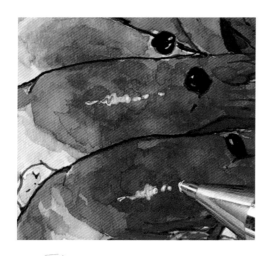

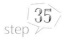

step 35

使用白色顏料的牛奶筆，補上一點蝦殼上的高光。

step 36

使用水筆暈開白色顏料，讓高光看起來柔和自然一點。

step 37

順著沒有完全擦除的草稿，用鋼筆寫下餐點名稱。在空白處繪製閃亮的符號當點綴。最後為了維持畫面一體感，也替閃亮符號描上黑邊，蓋上印章後完成這次的作品。

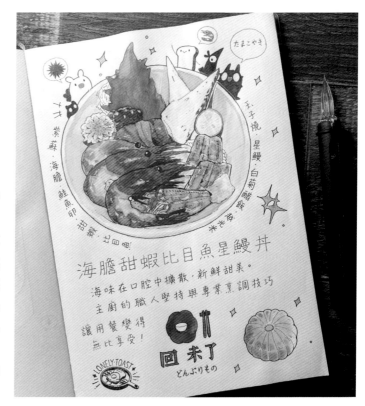

用鋼筆畫美食手帳

直接使用鋼筆來畫手帳是比較進階的技巧，會省略掉草稿階段，
結合線稿階段與上色階段同步繪製，除了需要繪圖技巧以外，
也需要充分了解鋼筆繪畫的特性，本篇就會介紹鋼筆繪圖時要留意與學習的技巧。

Week 29

如何不打草稿繪製手帳

繪製手帳大多是為了記錄日常，如果繪製的步驟太過複雜，難免會有作業感，時間一長或是來不及補手帳，就會讓人想放棄繼續繪製，所以本篇教大家如何不打草稿，直接進行繪製的方法。建議新手如果要嘗試這種做法，先從造型簡單，色調不複雜的餐點開始練習，以免受挫喔！

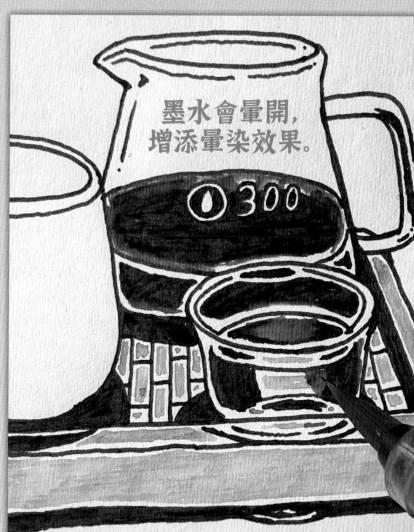

用鋼筆繪製需留意墨水是水性的特性，一旦遇到水，就會產生暈染混色的狀況，容易造成畫面髒亂，不過一旦把握住這種特性，也能利用來混色及製造畫面透光感與顏色漸層的變化。

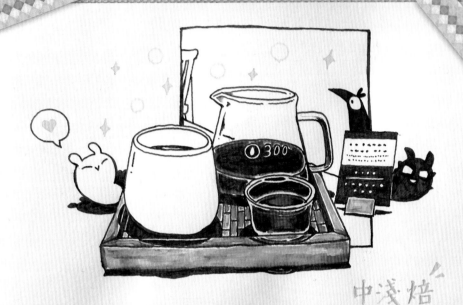

中淺焙

PEACOCKS

COFFEE

印尼 索克雷迪合作社
巴東之金 半水洗

INDONESIA SOLOK RADJN KERINCI
PADONG GOLD WET HUILLING

風味描述

黑巧克力 蘋果酸感
乾淨度佳

很棒的咖啡廳
店內乾淨明亮
富有設計感

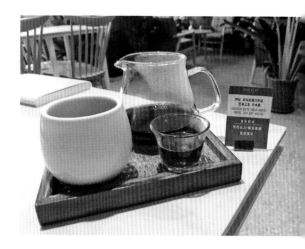

優先繪製出陶瓷咖啡杯的杯緣，作為整個畫面的比例參照，同時也能大致決定整體畫面的配置。

畫出杯緣厚度及杯子整體，線條抖動無傷大雅，能夠保留手繪的筆觸手感。

繪製咖啡壺時，參照照片位置準確繪製，並將咖啡壺的開口處大小依照比例畫出來，同時要留下畫小咖啡杯的空間。小咖啡杯同樣參照照片位置去繪製，要注意的是小咖啡杯離拍攝者最近，整體高度也較低，杯緣的角度，會更接近俯視的視角。

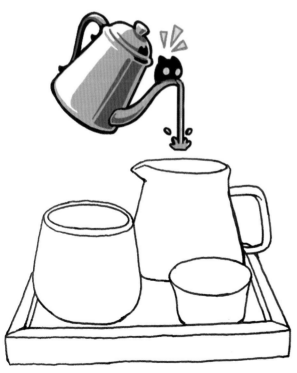

繪製托盤時留意整體畫面大小，托盤的深度可以先繪製出來，接著將托盤的高度與邊緣繪製完成，不懂透視也沒關係，參考照片依樣畫葫蘆就好。

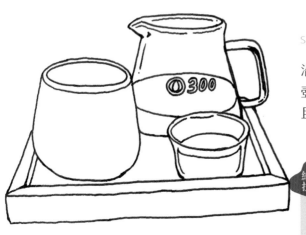

step 05

沿著咖啡壺與咖啡杯的輪廓，畫出咖啡
壺的玻璃厚度與杯緣的厚度與細節，並
且將咖啡的液面高度畫出來。

繪畫技巧

玻璃的容器繪製時，如果裡面裝有
任何飲品，都可以將玻璃容器的厚
度畫出來，這樣完成之後，會讓玻
璃容器看起來同時具有存在感與透
明感，這邊可以多留意！

step 06

將托盤上的細節質感描繪出來，並依循
近大遠小的透視觀念去繪製。開始大面
積將咖啡的部分上色，上色時不要一次
全部塗滿，邊緣處可以保留白邊，方便
後面製作出透明暈染效果。

繪畫技巧

使用鋼筆畫手帳時，千萬要注意下
筆不可太重，也不要在同一個筆畫
反覆繪製塗寫，容易讓墨水透背甚
至是畫破紙張，這點要特別小心。

step 07

將咖啡著色後可以開始繪製陶瓷咖啡杯
下方的陰影，陰影投射在不同表面時，
形狀與位置會有所變化，這一點可以多
觀察照片之後再下筆。

將小咖啡杯的陰影繪製出來，要注意的是，光線照射玻璃產生的陰影是半透明的，這邊用少許線條代表陰影，半透明的效果可以等後續著色再來完成。

增加托盤旁單品咖啡的解說小卡，著色時要預留白色區塊。著色之前記得把一些細節補上，接著檢查一下整體畫面，並開始構思排版。

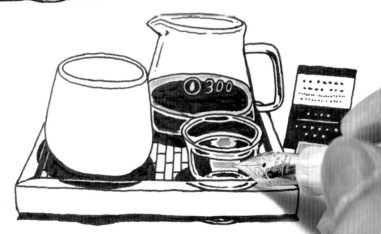

剛才咖啡著色時預留的白邊，這時候就派上用場，選用符合畫面的淺色來著色，這裡選擇與咖啡色相近的黃色調來著色。

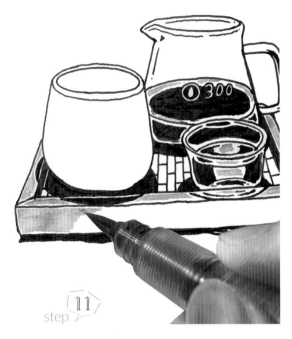

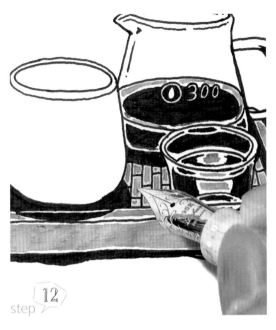

step 11

step 12

托盤上色時，遇到較大面積的區塊，可以
使用水筆加速著色流程，此時要留意著色
時，需稍微避開深色線稿區塊，因為是水
性鋼筆墨水，容易暈染造成畫面髒汙。如
果要避免此情況發生可以選用防水墨水。

細節著色的部分可以交給細尖的鋼筆。不
同大小區塊，用不同的工具來著色，能夠
提高繪畫的效率喔！

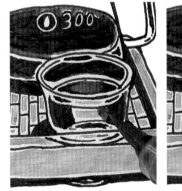

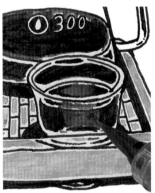

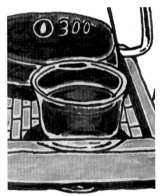

step 13

這個步驟稍微特別一點，我們利用了水性墨水會互相暈染的特性，使用
水筆在深淺墨色之間，做暈染漸層的混色，讓墨色從深色過度到淺色，
從而產生咖啡的透明感。這種混色的技法使用前，要非常了解繪製物體
的特性，咖啡的反光與透光感才能繪製出來。

step 14

充分暈染後檢查一下是否有
線稿糊掉，導致整體造型不
明確的狀況，如果有，要等
墨水乾掉後再進行線稿的
補描，不要太急躁導致墨水
又暈開，會讓畫面看起來髒
亂。將各處細節做相同的暈
染處理，一些地方線條感太
重可以用暈染的技法，將邊
線淡化，會讓畫面整體看起
來更具説服力。

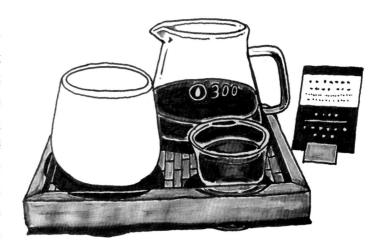

step 15

思考排版之後可以繪製外
框，這裡的處理方式是將外
框放置於咖啡整體後方，這
樣的做法能夠突顯主體，部
分框線內空間可繪製背景。
繪製特效與角色，並補上部
分背景物件，要留意背景的
物體不要太過仔細或搶眼，
不能搶走主題，所以背景可
以用簡單模糊的色塊帶過，
或是簡單的線條與特效來豐
富畫面。

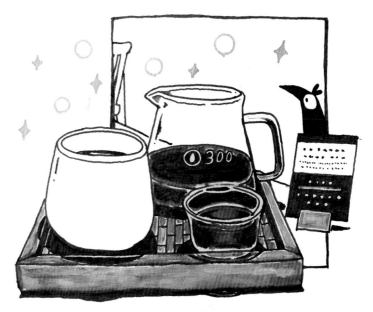

step 16

繪製店家的Logo。(店家的Logo通常都不
好畫，如果擔心失敗可以先用鉛筆打個草
稿，降低失敗率。)

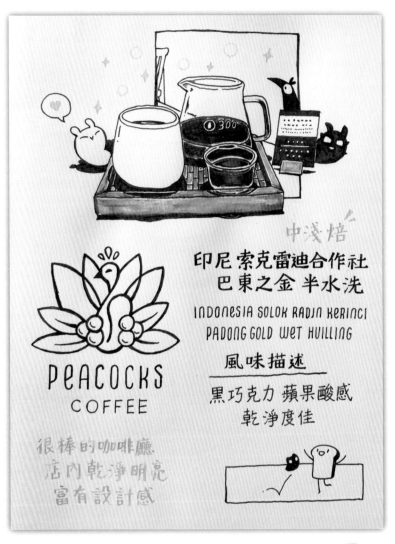

書寫單品手沖咖啡的品名(記錄咖啡產地風味),這裡用了類似電腦字體的寫法,用手寫的方式呈現,多了可愛的感覺。

繪畫技巧

剛開始用鋼筆繪圖,可先選擇顏色較單純的主題來練習,或使用單色繪製,等到熟悉作畫流程後再慢慢加入更多色彩。此外,大部分人剛開始擁有的鋼筆與墨水數量不多,先從單色練習能在大腦裡面建立清晰的繪畫流程。

依照心情與感想書寫於空白處,不一定要將畫面塞滿,適當的留白能讓觀賞者喘口氣。最後繪製其餘角色,展現當下心情,或是當天發生的小事件,方便日後翻閱時增加回憶點。

善用筆刷工具，繪製大塊面。

　　繪製手帳時，如果都使用鋼筆繪製，遇到大塊面積需要著色時，細筆尖的鋼筆在著色時會顯得耗時耗力，也容易將手帳畫破。這時候就建議使用水彩筆或是水筆這類筆刷，可以大面積著色，且筆刷也比較不會造成頁面太大的壓力，不過使用這類筆刷就需要進行水分控制，避免透背的狀況產生。

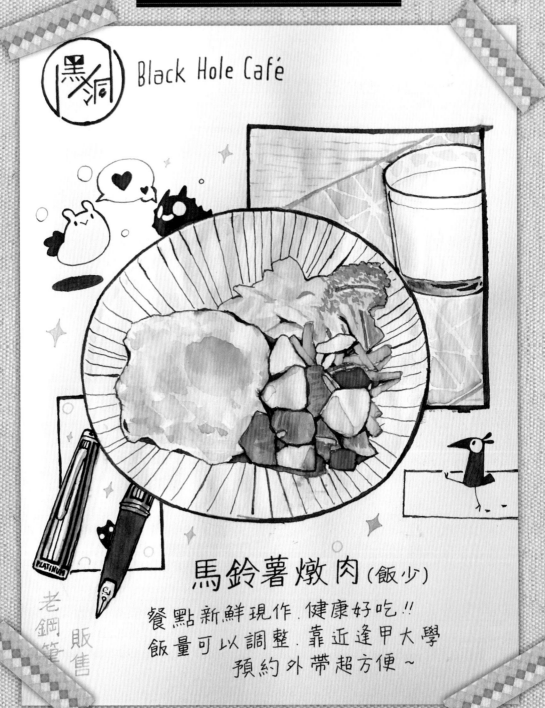

Black Hole Café

馬鈴薯燉肉(飯少)

餐點新鮮現作.健康好吃!!
飯量可以調整.靠近逢甲大學
預約外帶超方便~

老鋼筆販售

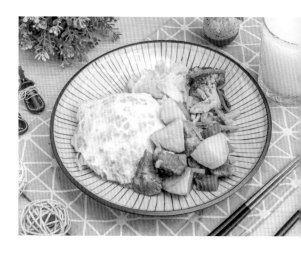

首先繪製最上層的馬鈴薯燉肉，挑選形狀完整沒有被遮擋的馬鈴薯開始，以它為中心開始往外繪製。由於馬鈴薯與燉肉色系接近棕色，所以選用棕色繪製線稿，後續上色不會讓線稿顯得突兀。

step 02

往外繪製時，留意馬鈴薯燉肉的造型比例與上下層次關係，優先繪製上層的，最後再去畫遮擋較多的部分，這樣比較不容易畫錯。

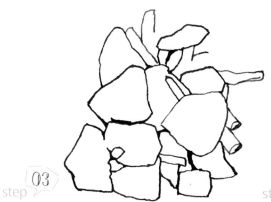

step 03

豆子的部分改用綠色墨水的鋼筆來繪製線稿，後續較好判別上色的區塊。

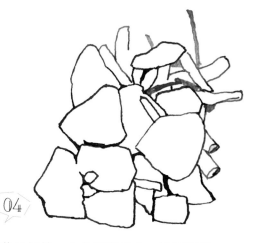

step 04

紅蘿蔔是切絲，上色面積很小，繪製線稿再上色會顯得步驟繁瑣，所以這邊建議直接繪製會比較輕鬆。

將荷包蛋的區塊大致繪製出來，荷包蛋的面積比馬鈴薯燉肉的面積大，要留意這部分不要畫錯比例。(觀察好整體比例再下筆，能避免出錯，同時可以好好訓練觀察力，觀察力是畫圖不可或缺的能力之一。)

step 06

開始進行著色，先將需要用到的鋼筆墨水，利用滴管將墨水吸出，滴在調色盤或玻璃板上。使用水筆進行色彩調和，同時利用水筆本身的水分調整顏色濃淡。

step 07

高麗菜部分由於面積大且顏色較淡，建議直接使用水筆或水彩筆平塗上色，顏色先從淺色畫到深色，高麗菜梗或是反光處記得留白不上色，同時不要急著繪製細節紋理與陰影，等墨水乾透再回來處理。

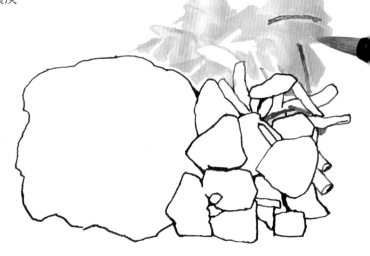

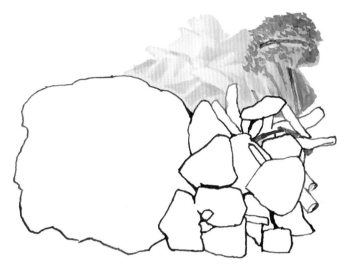

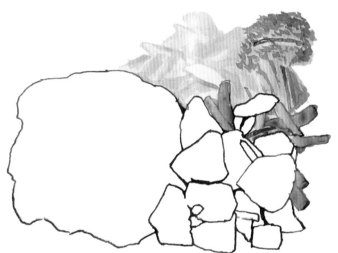

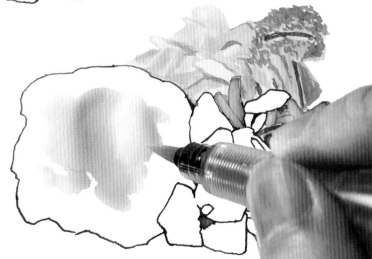

花椰菜的上色方式可以用點的方式表現，點的時候要注意疏密關係，花椰菜最上方會比較密集，顏色也會最深，靠近梗的部分較稀疏，顏色也相對淺。

將深綠色的豆子與高麗菜深色、陰影的部分一併繪製，要留意水筆的水分不可以太多，避免紙張透背。建議準備一張衛生紙，隨時吸取水筆的多餘水分。

接著替荷包蛋上色，由於著色面積大且不建議留有太多筆觸，建議使用水筆上色，並從淡黃色開始平塗。

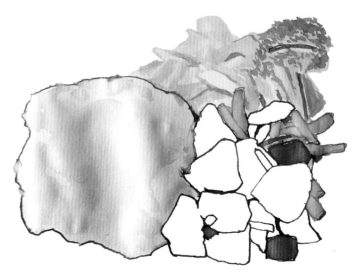

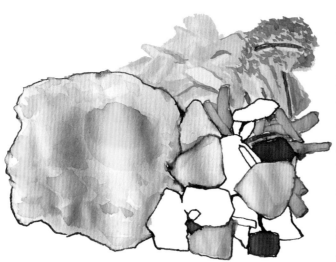

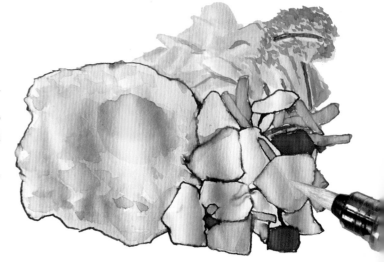

step 11

荷包蛋的蛋白處要記得留白，邊緣線稿用水筆稍微暈染開，就會很像荷包蛋周邊煎得焦脆的部分。

step 12

同色系的馬鈴薯可以一併著色，馬鈴薯可以使用水筆將線稿的棕色與淡黃色做暈染，做出馬鈴薯的淡棕色。
使用更深的黃色將蛋黃部位清楚畫出來，雖然參考照片的蛋黃其實看不太清楚，但畫作上可以依照自身想法調整。深一層的黃色也同時處理馬鈴薯的陰影暗面，記得明暗交接處不要太過銳利，可以使用水筆暈染柔和邊界，製造出馬鈴薯鬆軟的感覺。

step 13

開始繪製燉肉部分，肉類會建議先用一層淡淡的粉紅色打底繪製，就算肉本身看起來是褐色也一樣處理方式，這樣繪製完後，會使肉類看起來更加軟嫩多汁。

將燉肉著色時，要留意肉類纖維紋理，順著紋理下筆去畫，這時候可以看到上一個步驟的淺粉色透出來，讓顏色多了一點層次。

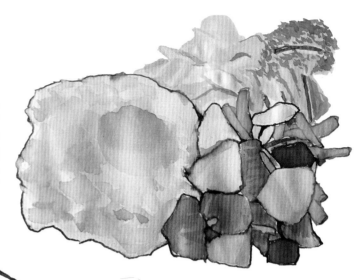

step 15

將盤子輪廓繪製出來，沒有畫得很圓沒關係，保留手繪的感覺也很棒，如果很在意盤子不夠圓，可以先使用鉛筆輕輕的打草稿，接著用橡皮擦擦到隱約可見的程度，再使用鋼筆描線。記得鉛筆線要先擦除再描繪線稿，鋼筆墨水不耐磨擦，容易將畫面弄髒，這一點務必要留意。

step 16

盤子部分，使用淡綠色大面積著色打底，並耐心等候墨水乾透後再繪製盤子的花紋。

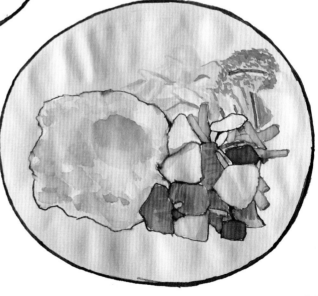

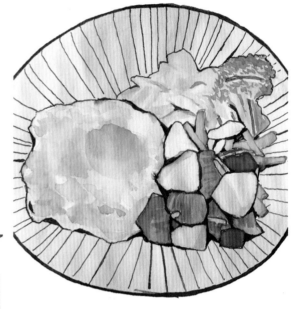

仔細檢查整體畫面，看看有沒有漏畫與線條模糊不清的部分，將細節與畫面的陰影暗部畫上，尤其是食物堆疊在盤子上的陰影，畫上之後才會有立體感。

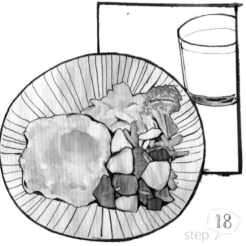

為了排版構圖，選擇在右上角繪製漫畫格線，並且把附餐飲料畫上去。下方空白可以拿來書寫內文，左上的空間拿來繪製店家Logo。

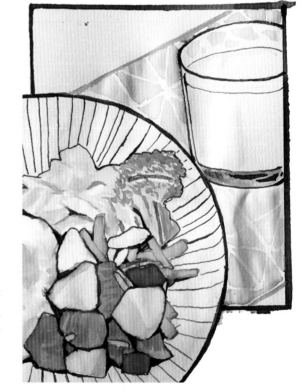

繪製飲料底下的黃色桌布，白色的花紋是利用留白方式繪製，要看清楚再下筆，避免畫錯，當然也可以大面積先將黃色桌布平塗上色，最後再利用白色且遮蓋力強的壓克力顏料補畫白色花紋。

替桌面平塗著色並繪製木紋，
另外也將盤子深色陰影部分做
加強，讓盤子看起來有內凹的
弧度，加強立體感。

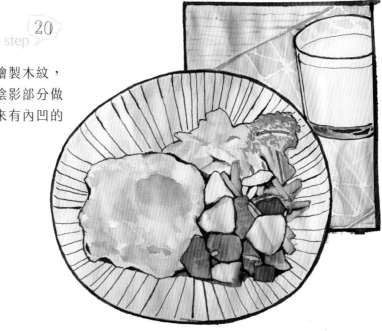

使用防水墨水繪製出老鋼筆，因為不
是視覺主體，所以將老鋼筆安排在盤
子後面。用灰色的鋼筆墨水上色，金
屬筆桿上的亮面要留白，才能夠畫出
漂亮的金屬質感。

繪製角色們增加畫面豐富度，可以讓角色
們互動，看起來更生動有趣。替畫面增加
一些閃亮的特效，建議用淺色墨色，增加
畫面豐富度的同時又不會搶走主體。

店家Logo繪製在先前排版預留的左上角空白處。店家Logo
都會安排在手帳的四個角落,但視覺上要一眼就能看見。

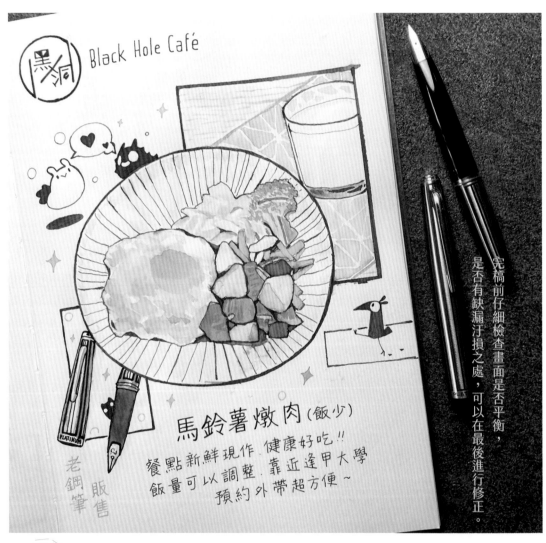

將餐點名稱寫上,建議使用與畫面上不同色系的墨水顏色,並且放大、加粗來書寫,
能夠增加可見度與平衡畫面色調。內文部分使用較小、較細的字體書寫,可以詳細介
紹餐點的特色與食用心得。

亂中有序，需要耐心。

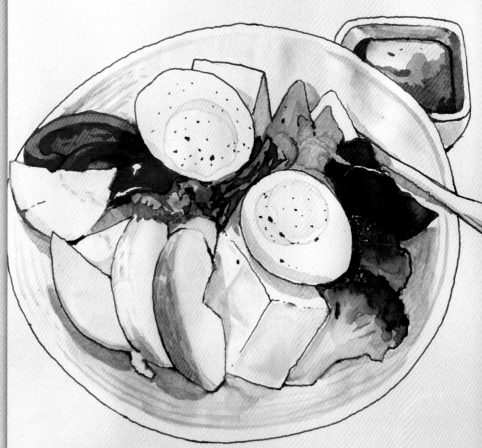

　　許多餐點例如沙拉，乍看之下雜亂無章，實際上還是遵循著層次交疊的大原則進行繪製，只要充分觀察不同食材的造型耐心繪製，例如蛋是半橢圓的造型、豆腐則是方塊狀，一層一層釐清不同食材堆疊，需要多一點耐心判斷與觀察。

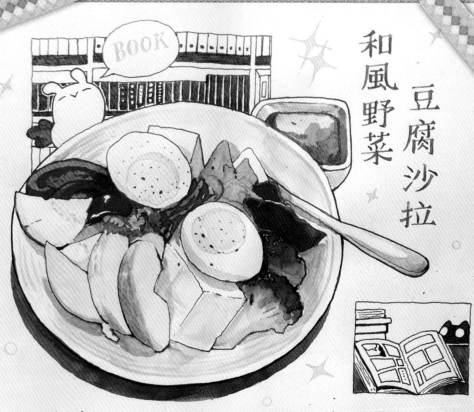

和風野菜
豆腐沙拉

一日は
目覚ましコーヒー
から始める。

蜜嬋紅茶

mezamashikohi
[kóhi]

step 01

用咖啡色系的墨水,從水煮蛋開始繪製,畫出橢圓的造型並注意角度。

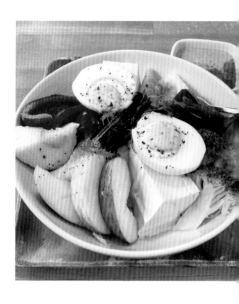

step 02

畫出另一半的水煮蛋,比例上是一樣的,所以別畫錯大小囉。

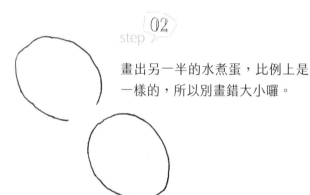

step 03

往旁邊畫出豆腐塊,這裡我先畫出豆腐立體的面出來,如果已經熟練的話,後續繪製陰影時,便可畫出立體塊面感。

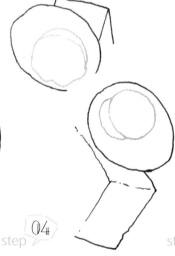

step 04

使用黃色的墨色繪製蛋黃區域,蛋黃上的醬汁也一併畫上。

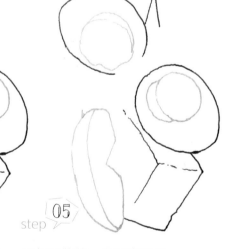

step 05

用相同的筆,在豆腐旁邊對照比例畫出蘋果切片。

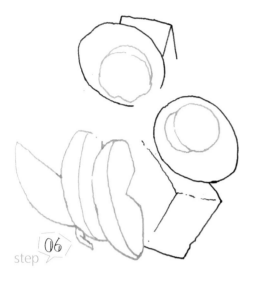

step 06

旁邊蘋果切片角度不太一樣，繪製時留意角度，可以預先標示出蘋果果皮的區塊。

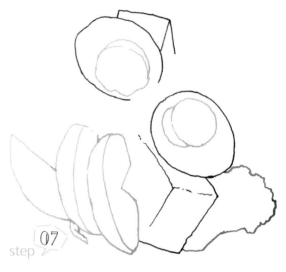

step 07

運用綠色的筆來畫花椰菜的輪廓，上方可以畫一點顆粒不規則感。

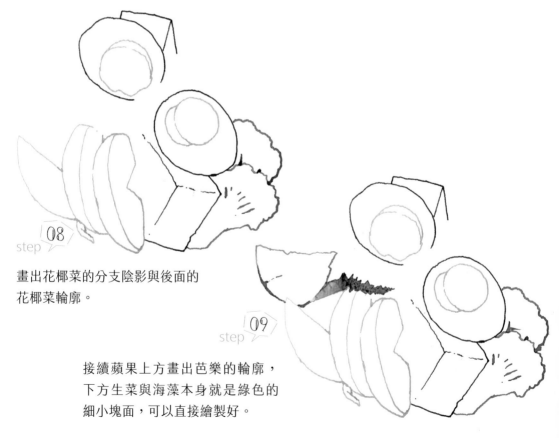

step 08

畫出花椰菜的分支陰影與後面的花椰菜輪廓。

step 09

接續蘋果上方畫出芭樂的輪廓，下方生菜與海藻本身就是綠色的細小塊面，可以直接繪製好。

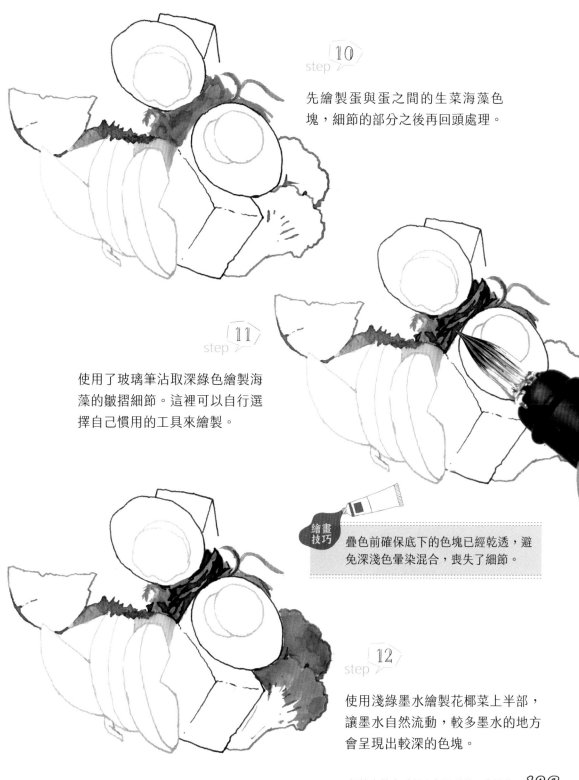

先繪製蛋與蛋之間的生菜海藻色
塊,細節的部分之後再回頭處理。

step 11

使用了玻璃筆沾取深綠色繪製海
藻的皺摺細節。這裡可以自行選
擇自己慣用的工具來繪製。

繪畫
技巧

疊色前確保底下的色塊已經乾透,避
免深淺色暈染混合,喪失了細節。

step 12

使用淺綠墨水繪製花椰菜上半部,
讓墨水自然流動,較多墨水的地方
會呈現出較深的色塊。

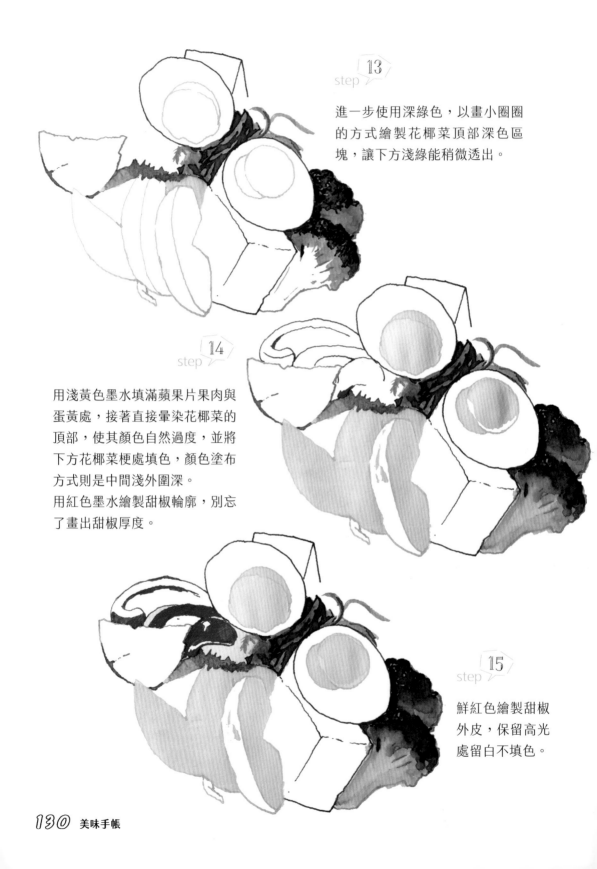

進一步使用深綠色，以畫小圈圈
的方式繪製花椰菜頂部深色區
塊，讓下方淺綠能稍微透出。

用淺黃色墨水填滿蘋果片果肉與
蛋黃處，接著直接暈染花椰菜的
頂部，使其顏色自然過度，並將
下方花椰菜梗處填色，顏色塗布
方式則是中間淺外圍深。
用紅色墨水繪製甜椒輪廓，別忘
了畫出甜椒厚度。

鮮紅色繪製甜椒
外皮，保留高光
處留白不填色。

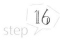

step 16

紅色與黃色稍微調和，繪製甜椒切面與內側。將紅色沾取清水調淡，繪製蘋果果皮，先刷一層淺色，並保留黃色尚未熟透的紋路。

step 17

稍微加深紅色並參考照片上的顏色來繪製果皮紋路。由於甜椒與蘋果的輪廓不太明顯，這邊使用一開始繪製蛋與豆腐的鋼筆來描繪甜椒與蘋果的外輪廓與陰影。

鋼筆墨水的調和建議使用一個玻璃板，將墨水滴在上方，並且使用水筆沾取調色，或使用簡易的調色盤來進行調色。

step 18

接著繪製木耳與生菜梗的輪廓，並用橘黃色系的墨水繪製地瓜泥。使用深褐色與黃色調色後替木耳填色。

使用深褐色墨水畫上胡椒顆粒，
顆粒要有大小疏密的區別。

畫出碗盤與叉子，繪製時盡量維持
線條的穩定度，可以分段繪製，只
要銜接處能平整不錯開。使用灰色
繪製醬料盤陰影與叉子的厚度。

將蛋本身的陰影用淺灰色畫
出，同時處理左半盤子內部
食物的陰影。畫出豆腐塊面
陰影，參考照片，確保光源
與陰影統一。

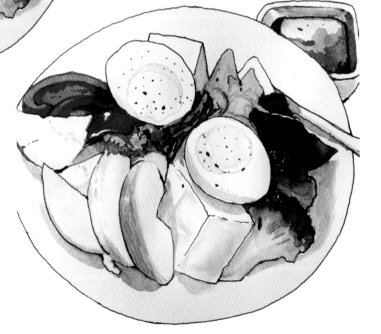

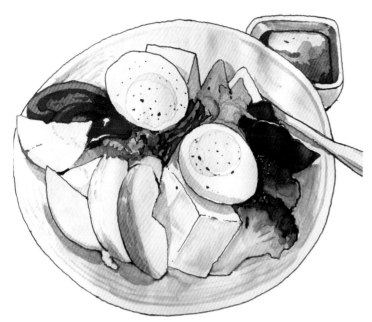

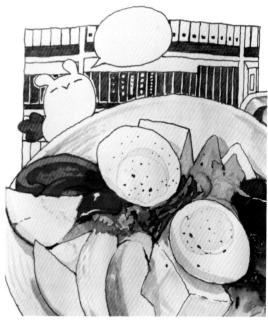

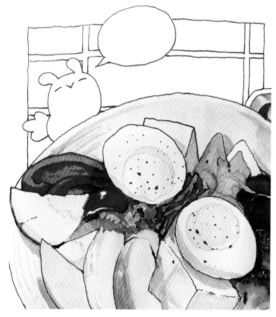

step 22

筆刷沾一點清水，繪製更為淺色的盤子紋路陰影與厚度。

step 23

畫漫畫格在左上並加入角色。想畫店內的大片書櫃，作為記憶點方便日後回憶。

step 24

將書一本一本分色塊塗黑，每一本之間留白，才能區分每一本書，上方淺色書背的書只要直接繪製即可，但是選擇將書櫃平面塗黑。

step 25 繪製飲品茶壺與茶杯，這裡沒有複雜的層次，只要保留茶壺與茶杯的厚度與表現好立體感即可。接著繪製茶壺與茶杯的陰影與角色填色，再畫出茶的反光色澤與陰影。

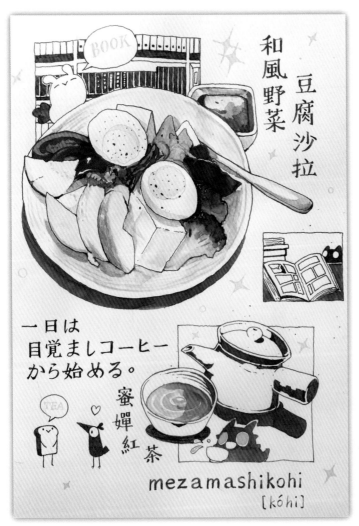

和風野菜 豆腐沙拉

一日は
目覚ましコーヒー
から始める。

蜜嬋紅茶

mezamashikohi
[kóhi]

step 26 繪製小漫畫格，記錄當天從店家書櫃拿下來看的漫畫書。

step 27 運用印刷字體書寫餐點名稱，加上閃亮圖案裝飾。

畫錯了，
該怎麼辦?

不打草稿直接繪製，總會擔心畫錯，所以提供幾個方法來處理失誤時的狀況。

不小心被水性顏料汙損時

　　若是水性顏料汙損畫面，可以使用水筆沾取清水塗在汙損處，稍微等一下汙損的顏料與水溶合，接著使用乾淨衛生紙吸取水分與顏料，就能發現汙損處已經變淡，反覆操作幾次淡化汙損的區塊。

水性顏料汙損 ──→ 使用水筆沾清水反覆塗畫 ──→ 洗色最終成果

運用貼紙、紙膠帶和創意，搶救畫面

　　如果不是水性顏料的汙損，就會貼上貼紙、紙膠帶等去遮蓋，眼不見為淨，而如果是在餐點之中，發揮創意來修補它，塗黑或是乾脆無視它。

使用紙膠帶，多層次遮蓋，看起來就像是拼貼手帳的效果。

使用貼紙直接遮蓋住失誤區域。

不小心大面積汙損時，直接將該區域畫成漫畫裡的礁石場景，利用創意解決問題。

若超大面積 NG 時

　　若真的遇上無法解決的大面積失誤，就必須考慮捨棄頁面，可以另外找明信片與其他紙張拼貼遮住吧!

Visual Design
讓手帳版面更豐富活潑

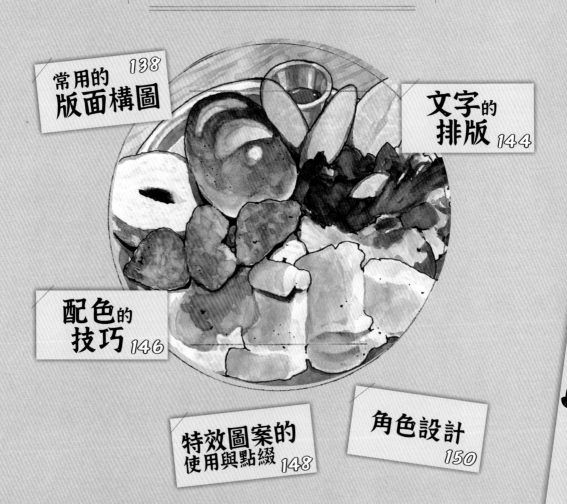

　　剛開始繪製手帳，常常不知道要如何豐富版面，總是讓整個畫面空蕩蕩的，看起來單調乏味且沒有成就感。本篇會介紹幾種經常運用的排版構圖與豐富版面的方法，以及幾種好看的文字書寫方式。大家能夠配合手帳內的固定格式來繪製，或是參考書中介紹的幾種排版方式來進行創作。

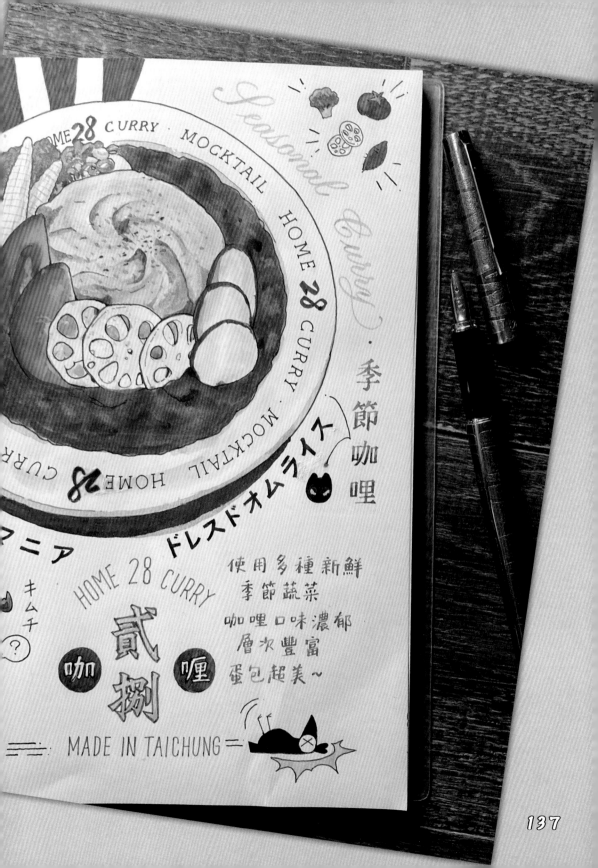

圖文配置的版面好壞，會影響整體的美觀度與閱讀流暢度，

不同的圖文排版會有不同的視覺效果，

以下是幾種漫畫框線的排版範例，可以提供大家構圖時參考，

應用到自己的手帳本創作當中。

漫畫框線使用

使用固定的排版格式

可以省去許多思考版面的時間，能專注在插畫繪製與內文書寫紀錄，當累積頁數一多，閱讀起來會很療癒。

利用漫畫框線來突顯繪製主題，並且能夠用來排版與繪製小故事以豐富版面，透過各式漫畫框線達到不同的效果。

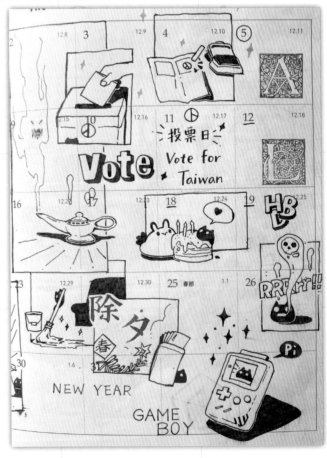

餐點在前
框線在後

將漫畫框線置於餐點後方作為點綴用，能夠清楚突顯餐點，同時也能展現餐點擺盤。

整體圖面配置都在手帳的上半部，店家的Logo則擺放在下方，剩下的區塊就能書寫內文心得。如果還有剩餘空間，可增加一些小故事在上面。

這種接近圖文日記式的版面配置，相當適合初學者使用，就算每一頁都這麼做也完全沒問題。

以下兩幅作品都是完整呈現餐點本體，漫畫框線作為背景點綴的方式。

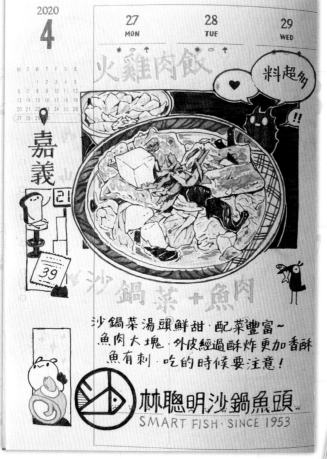

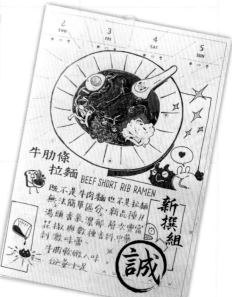

餐點置於框線內

當餐盤比例大過於餐點本身時,如果將餐點全部畫面都畫出來,盤子的比重會過大,餐點又會顯得太小不夠明顯,所以這時候可利用漫畫框線,將不重要的畫面做個遮蓋,並突顯餐點主體,這種方式可以讓畫面乾淨整齊,排版上產生俐落的視覺感,也利於文字的排版,建議用在需要書寫較多內文時使用,又或是餐點盤子較大時,使用這樣的處理也能夠聚焦在餐點本身,不需將多餘的盤子畫進畫面內。

黑洞咖啡、涼風庵,均使用大圓盤盛裝餐點,如果將整份餐點都畫出來,盤子的空白會讓畫面失焦,同時也會浪費許多空間,所以用漫畫框線限制畫面,聚焦到食物本身。

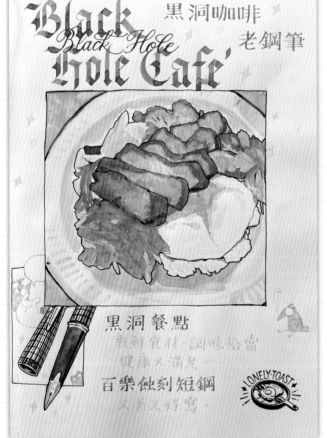

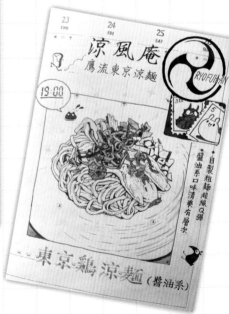

多道餐點的框線使用

當餐點比較多樣時可以使用多個漫畫格來呈現，利用橫式、直式的漫畫格來做一系列活潑的排版運用，很適合一天當中吃了很多不同餐點，卻又都想記錄下來的情況，而且看起來彷彿就像是在看漫畫一樣有趣。

多道餐點的畫面，可以利用不同框線來區隔，也能利用餐點本身的線條來切割畫面，圖文區塊就能有明確的分界。

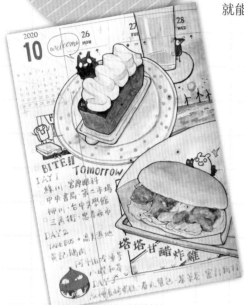

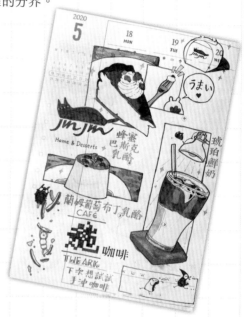

對話框

漫畫的特色之一就是對話框，對話框可以表現出角色的情緒與想法，填補手帳空白的同時又能凸顯想要強調的重點。

如果將角色搭配對話框，作品就會更加生動有趣，替手帳增加不少看點喔！

無框線排版

沒有用漫畫框線一樣也能做紀錄，但就要多花心思安排圖文的配置，尤其是文字安排上會比較困難，但是能夠書寫的空間就會相對增多，所以要運用哪一種方式排版，還是要看大家的習慣，繪製手帳本來就該自由自在！

沒有漫畫框線，就要小心留意文字與圖之間的比例分配，建議作畫前先預留寫字的區塊。

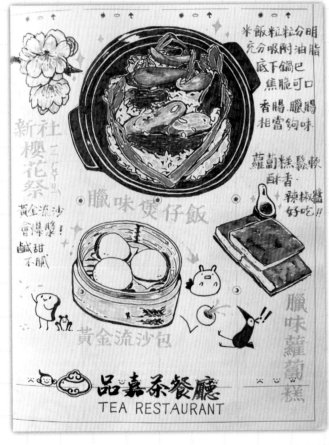

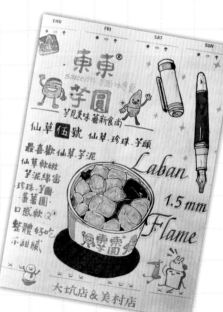

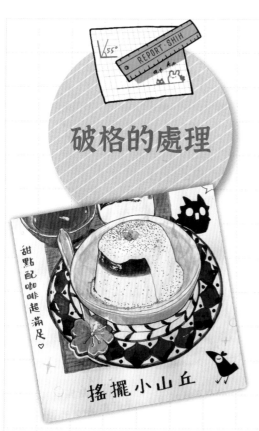

破格的處理

繪畫的餐點主體與漫畫框線可以互補互相搭配，依照不同的類型可以做出突破格線的效果，加強凸顯主題。

破格能讓畫面更加活潑並且突出主題，可依照不同情境去選擇破格的主角，例如「DM Cafe」的主角就是甜點，所以選擇將甜點突顯出來；「冒煙的喬」由於是聚餐，想突顯餐點是豐富的，所以也將食物採破格處理，另外用餐過程中遇到魔術師表演，所以也將一些魔術師的道具畫進去，同樣做了破格處理，讓我可以迅速回憶起當天用餐的情境；而「壺豆花」的主題則是有趣的用餐體驗，吃豆花時會放一壺豆漿在旁邊，讓你在食用時可以隨時加入所需的豆漿。

大家能夠依照自己想表達的主題去做漫畫格的破格處理，不過切記要適量，如果破格用得過多容易使排版混亂，看不清楚想呈現的主題是什麼，請大家要留意這一點。

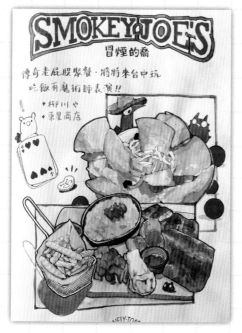

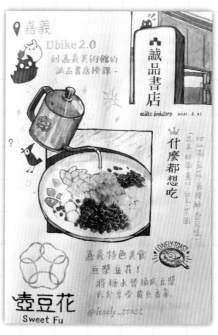

手帳的文字內容需要簡潔明瞭、容易閱讀，所以適當的排版相當重要，

這裡會介紹文字的大小、配置的方式與文字風格的搭配。

文字的配置與大小層級

文字排版時，重要的標題字要優先安排，標題字要大且顯而易見，選用明顯跳色或是加粗加大的寫法。內文就跟在標題字附近或是寫在預留內文的區塊，使用低調的顏色書寫，避免搶走主題，選用可愛小巧的字體，筆畫短將字寫小，看起來就會很可愛。

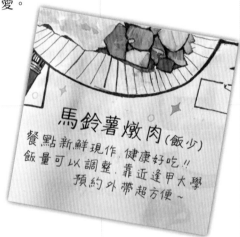

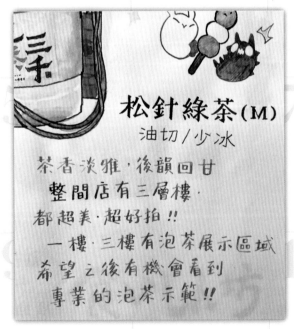

松針綠茶(M)
油切/少冰
茶香淡雅·後韻回甘
整間店有三層樓·
都超美·超好拍‼
一樓·三樓有泡茶展示區域
希望之後有機會看到
專業的泡茶示範‼

馬鈴薯燉肉(飯少)
餐點新鮮現作.健康好吃‼
飯量可以調整.靠近逢甲大學
預約外帶超方便~

將文字用大小區分開後，
能讓閱讀更加順暢，
可以清楚閱讀到重點標題。

中西式餐點決定文字風格

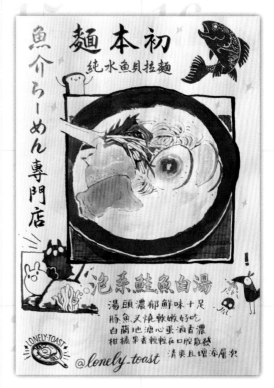

　　這邊簡單提供想法,中式或是日式的餐點就選用漢字書法的字體,只要搭配書法字就能有明顯的東方風格,而描繪線稿時也能使用毛筆類的工具繪製,增加一點水墨的元素,達到圖文風格一致的效果。

　　遇到中西合併的餐點,餐廳本身沒有強烈的中式或西式風格時,就可以使用印刷字體來搭配,例如遇到日式的洋食咖哩。

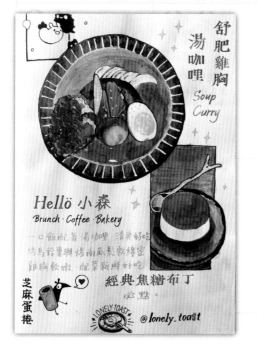

　　西式餐點就可多增加可愛的英文手寫字或英文印刷字,繪製西式的元素在畫面內,來搭配整體風格,寫中文字時,就要避免使用書法風格的字體來書寫喔!

配色的技巧

想讓手帳看起來更豐富且整體感覺協調，配色是重要的一環。

這裡介紹幾種常用的配色方式，應對不同情況下的配色。

相近色配色法，能夠在食物色彩不豐富的狀況下，讓畫面依舊好看不單調；

對比色配色法則在需要襯托主題時使用，讓主題明確的同時也豐富頁面的色彩；

如果繪製的主題已經有足夠多的豐富色彩，我們就要收斂色彩的使用，

不要在書寫內文時使用多餘的顏色，導致畫面混亂。

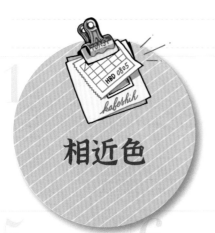

相近色

若是顏料選擇不夠多的狀況下，我們可以使用相近色系來繪製，由於能運用的顏色較少，不太建議用在顏色豐富的餐點繪製上，而顏色較為單一的餐點，就很適合使用相近色系搭配的畫法，會讓整體色調和諧一致，也能訓練明暗色調控制，不過這種方法的缺點是容易讓餐點色調失真。

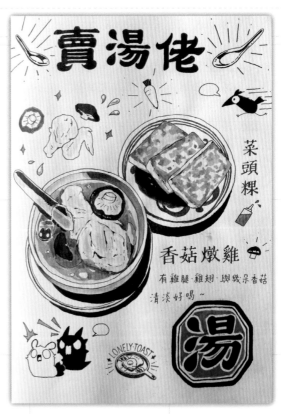

餐盤原本為藍色，改為與餐點接近的黃褐色，讓整體以黃色、黑色作為主調。
當遇到餐點顏色本身都不鮮豔，且顏色也很接近時使用。

對比色

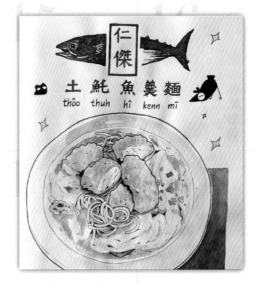

　當餐點繪製完成後，仍然覺得整體不夠顯眼，或是顏色單調乏味，對比色系的搭配可以讓主題跳脫出來。對比色可以運用在餐點名稱，或是背景色塊上，如果同時又能跟主題呼應就更好了！這個做法很適合喜歡讓頁面顏色豐富的人，餐點色彩不易失真，但是對比色應點到為止，過多的對比色系，反而會搶走畫面主題喔！

餐點本身大多為淺黃色系，
整體色調較為平淡、畫面扁平，
所以背景色塊選擇了藍色系做漂亮的漸層，
而同時利用藍色繪製店家 Logo，
藍色本身也很能呼應海鮮主題。

自然配色

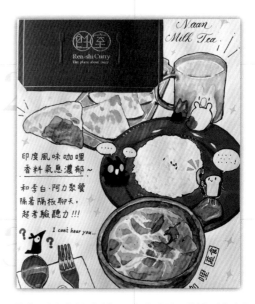

　餐點本身色彩已經相當豐富飽滿時，書寫內文採用黑色的細字筆，不會搶走畫面主體，又能清楚呈現內容。如果餐點本身配色不夠協調，上色時也能適時的調整整體色調。

整體色調都調整為與餐盤相同的暖色調，
讓畫面更加協調與融合。
如畫面中杯子的色彩調整得更加暖色些。

特效圖案的使用與點綴

寫手帳時，擔心畫面空蕩蕩的，如果對於書寫內文沒有太多想法，

這時候推薦大家畫上一些可愛的特效圖案，來豐富手帳畫面。

線條符號

能夠突顯主題，有集中視線的效果，可以跟閃亮符號一起搭配，用不同顏色來繪製線條符號，效果都很好，建議繪製在想要突顯的主題周邊。

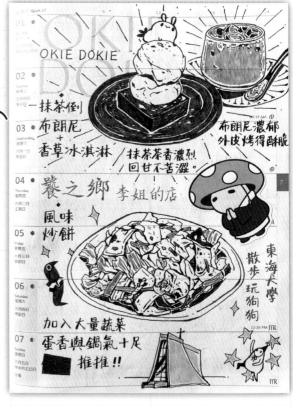

閃亮符號

是我最常使用的圖案，簡單好用可以裝飾在任何地方，畫法也非常多元，可用顏料直接繪製，或是用代針筆、鋼筆畫空心造型的閃亮符號，也可繪製框線後再填入顏色，就能有多種變化，方便填滿手帳的空白處，而且不會顯得擁擠。能夠著重在喜歡的餐點附近，表現出餐點的美味程度，不過要留意閃亮符號的大小疏密，若畫得太過密集，視覺上的效果也不太好喔！

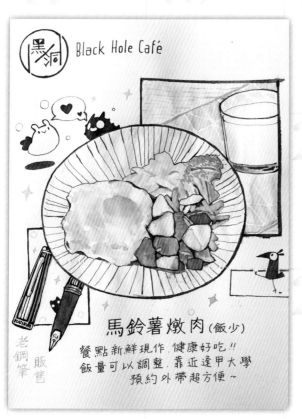

圓形氣泡符號

能夠營造出輕飄飄的氣氛，可以實心或空心的方式來畫，建議使用淡色的墨水，不同顏色也能有不同氛圍與效果，可以運用在背景作為點綴。

對話框符號

可以在對話框內寫一些簡單的內容，或是繪製線條簡單的小插畫，能夠適度的表達想傳遞的資訊，與觀看者產生互動，建議搭配可愛的角色一起使用。

其他漫畫圖案、問號、驚嘆號，也都是很實用的裝飾，可以用在角色周邊，讓觀看者進一步進入插畫中的世界，體會角色的情緒或故事情節。

使用在手帳上的角色設計，以簡單好畫不易失敗為原則，

再來就要考慮是否具有辨識度，能否代表自己的作品風格，

所以設計時可以多加進一些自己喜歡的元素，

運用創意設計出屬於自己獨一無二的角色吧！

在角色設計上，可以有兩種方式。

擬人設計法

直接選擇喜歡的物件，建議整體的造型要簡單好畫，只要加上四肢與五官，馬上就能成為一個可愛的角色。造型決定之後就能夠替它畫出不同的動作與表情，隨時出現在手帳中啦！

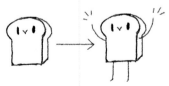

1 首先我們選擇了土司，作為這次角色設計的主體，如果選擇方形的土司會不夠可愛，因此選山形土司。

2 選擇適中的厚度來繪製，上圓下方的造型非常可愛。

3 接著決定五官位置，由於想讓角色擁有四肢，所以五官的位置擺在上方，眼睛使用最簡單的點點，嘴巴則使用v型，繪製時簡單方便不容易失敗，這樣就是很棒的設計了。

4 四肢可以嘗試不同的長度，不要太過複雜，只要畫起來麻煩，就會降低繪製的頻率了。這邊直接使用線條作為四肢，畫起來非常快速。

Q 版動物設計法

可以選擇喜歡的動物來做Q版設計，這邊利用常見的貓咪來作為主體。如果想要讓自己的角色更加獨特，建議可以選擇少見的動物來設計喔！

1 首先，先放貓咪的參考圖，是隻短腿圓眼的可愛貓咪，身上有大片白色毛色與灰色斑紋，之後能將這些觀察到的特徵運用到設計裡。

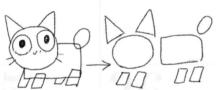

2 接著先用幾何圖形來分析這隻貓咪的造型，圓形的臉、三角形的耳朵、長方形的身體，接著排列組合出適當的比例，如果想要可愛點，讓他看起來圓滾滾的準沒錯。

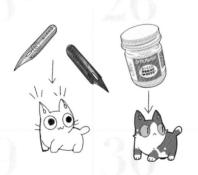

3 接著列出適合加入的元素，這裡想加入沾水筆與墨水的元素進去，但是該如何加進這兩個元素。這時候思考到耳朵的三角形與沾水筆尖的造型類似，所以可以將沾水筆的造型放在耳朵的位置，而墨水就搭配貓咪身上大片的白色毛色，做成白色墨水的紋路。

4 完成設計後，想像貓咪的動作與表情，如果想像不出來，可以找圖片或影片參考喔！這樣，Q版的動物設計圖就完成囉！

Calligraphy

寫出一手特色鋼筆字

手帳當中常常需要大量書寫內文，記錄時如果能穿插各種不同字體，會讓手帳更加活潑有趣，書寫與觀看時都能更加樂在其中。鋼筆書寫與使用原子筆、鉛筆並無不同，唯有在書寫時要選用鋼筆專用紙張，因為鋼筆使用的水性墨水，在一般紙上容易暈開，無法寫出細緻好看的筆畫。

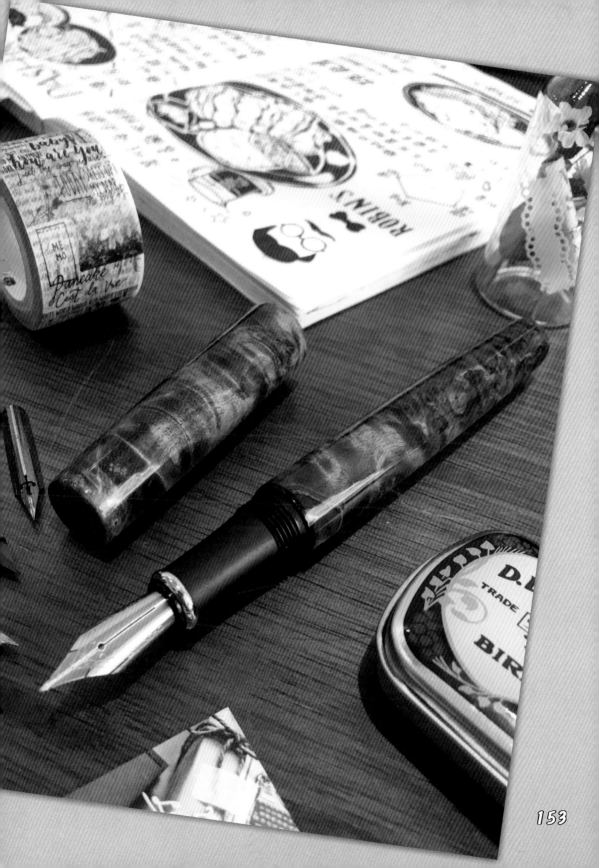

寫出一手好字的
三個階段

要練習寫出好看的字，有三個階段，練習之前的「字體選擇」，練習過程中達到「筆畫的穩定」，最後融合練習與思考後達到「風格的確立」。

一、字體範本的選擇

在練習之前，需要先找到自己理想中的美字範本，不論是找古代的書法家或者是現代風格的手寫家，只要是你喜歡的字體風格或是符合日常手寫需求的字體，就是最好的範本，利用這些範本實際進行模仿練習，當練習到一定階段，就能夠慢慢寫出相似的字體。

在眾多字體當中，非常推薦大家從書法的「楷書」開始練習，楷書的字體結構端正嚴謹，且筆畫優美，而且也是大家最熟知的一種字體，日常所看見的各種電腦印刷字體，例如「標楷體」就是從楷書衍伸出來的，所以對於剛開始練習的人來說會是門檻較低的字體，畢竟從小看到大。

而我平常在instagram或課堂上示範教學的字體也是使用楷書，大家只要將教學重點學起來，藉此調整自己平常書寫的字體，就能夠把字寫得越來越好看了喔！

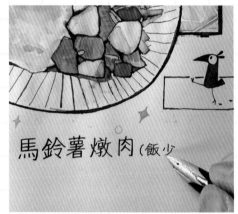

馬鈴薯燉肉（飯少

二、筆畫的穩定

寫字就像蓋房子，好的結構觀念就像是好的房屋設計，而筆畫就像是房屋的梁柱，倘若空有好的設計，卻沒有穩定的筆畫來搭配，整個字也會鬆散難看。大家可參考前面章節「手部穩定度的訓練」（見P.34），反覆持續練習，提高書寫筆畫的穩定度，下筆只要能穩定精準，搭配良好的結構觀念，一定可以寫出漂亮的手寫字。

三、風格的確立

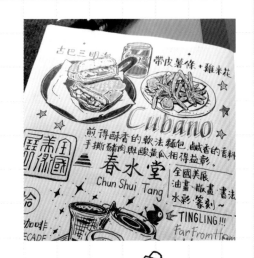

許多人練字想要保有自己的書寫風格，所以一直避免去模仿，擔心受到他人的影響，寫不出自己的風格。但是如果要寫出好字，有好的範本作為基礎是很重要的，以此基礎加入自己對於寫字的想法與書寫習慣，就能慢慢發展出屬於自己的風格，而風格的養成跟美感也息息相關，平常多去看一些藝文展覽或是與美學有關的講座，都會有幫助。

寫好鋼筆字的四大重點

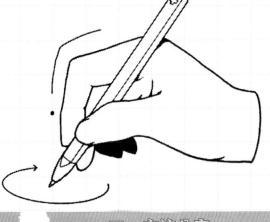

一、輕手自然

書寫的下筆力道應該要輕，才能夠表現出不同的筆畫粗細，一般人沒有透過練習，常常在寫字時過度用力，導致寫出來的字都略顯僵硬不自然，另外在過度用力的狀況下，還會產生手部、肩頸的痠痛，長時間下來可能會出現肌腱發炎的狀況，所以建議寫字時應調整下筆力道，隨時提醒自己不要過度用力書寫，養成輕手書寫的習慣，讓寫字寫得更輕鬆。

二、交流分享

寫字時如果可以有個親朋好友一起練習，效果會更好，互相交流分享練習的心得，能夠進步得更加快速，我可以理解大家害怕讓別人看到自己的字，但是可以反過來利用這份恐懼，來幫助自己努力練字。而在不斷地與別人交流分享的過程中，觀察別人哪裡寫得好、哪裡寫得不好，透過觀察也能夠看見自己的優點以及不足之處，要讓字進步不能只是閉門造車，多聽多看是很棒的方法喔！

三、自我要求

寫字最困難的一點，大概就是要養成書寫練字的習慣，想要把字寫好，建議每天空出半小時，好好的練習寫字，當時間一長，累積了足夠的練習量，就能夠看出自己的進步。

練字時，建議大家在模仿時，要反覆「檢查」自己寫出來的字與範本的字的差異，並在下一個字書寫時進行「訂正」的動作，反覆這個動作把自己書寫的錯誤找出來，一次次進行改正，在這過程中，會發現有一些錯誤重複出現，那就可以針對這些錯誤加強練習，不論是筆畫方面或是結構方面的問題，都可以透過這方法慢慢導正自己的字，不過重點還是要維持寫字的習慣，持續且有意識的練習，才能讓字越來越進步。

四、進修

實際找書法老師或是手寫老師上課，會是最節省時間的方式，在老師的教學提點之下，能夠清楚了解自己寫字的不足，好的老師也能給予清楚的練習方向，避免自己練習時找不到正確的方向，白白花費許多心力與時間，換來的只有挫折感。

我的instagram帳號@atolo_pen上，也分享了許多寫字的示範教學影片供大家學習。

中文手寫字風格

印刷風格字體

模仿新細明體的筆畫來寫字，這種字體風格明顯，而且非常容易找到參考範例，只要在電腦上打字就能找到這個字體，不怕找不到範本，經過手寫之後變得可愛不少。

印刷風字體的寫法要留意橫畫要細、直畫加粗，而橫畫末端會有突起的三角襯線，整個字體寫起來的形體要接近正方形，筆畫的間距是相等的，這樣就能寫出好看的印刷風格字體囉！

可愛手寫風

一般手寫字如果覺得缺少一點可愛的感覺，或是想要風格強烈一點，下面有幾個訣竅，在書寫時筆畫都盡量寫短，接著可以選擇將字的所有直畫加粗或將橫畫加粗，兩種寫出來的風格是不同的，大家可以嘗試看看，將這些方法融入到自己的字裡面，寫出屬於自己的獨特風格吧！

右圖的書寫示範由上而下依序是楷書、行書、直畫加粗、橫畫加粗、筆畫寫短的可愛字型，建議大家使用後面三種字體，可以直接運用在自己的字當中，不必特別練習。

空心字體

　　空心字，盡量讓筆畫是相同的粗細，書寫時可以預先繪製草稿，再進行描線，避免寫錯喔！空白框線的字可以運用在不同語言與不同字體上，使用上相當自由，而且也能夠將空白處進行填色，在裝飾手帳上可以玩出更多變化喔！

abcdef
ghijkl
mnopqr
stuvw
xyz ♡

?!&1234
567890

ABCDEF
GHIJKL
MNOPQR
STUVW
XYZ

Happy
Birthday

Have
a
Nice
Day
!!!

THANK
♡YOU♡

英文手寫字風格

英文字體要寫得好看，要遵循幾個大原則：

🐾 首先是字體的斜度要統一，如此才能看起來整齊劃一，建議的字體斜度是55度。

🐾 字的本體高度要相同，建議一開始可以設定0.5公分作為字的本體高度來練習。

🐾 也要留意上伸部與下伸部的高度，是本體高度的1.5倍，每個字母寫出來大小才會相同。

🐾 每個字母的間距要相等需要多加練習，這樣整體視覺上才會好看。

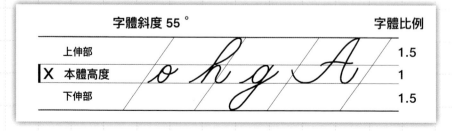

字體斜度 55°		字體比例
上伸部	*o h g A*	1.5
X 本體高度		1
下伸部		1.5

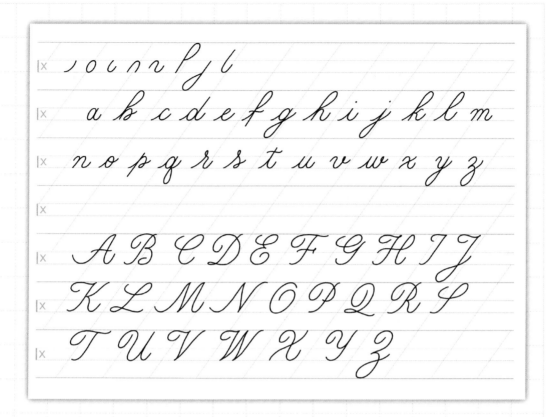

英文手寫字體的大小寫寫法與筆順

　　當寫在手帳上時,可以依照需求,訂出字的本體高度,再依照比例去寫,只要有好好遵照字體斜度與字體比例,就能寫出好看的英文手寫字。

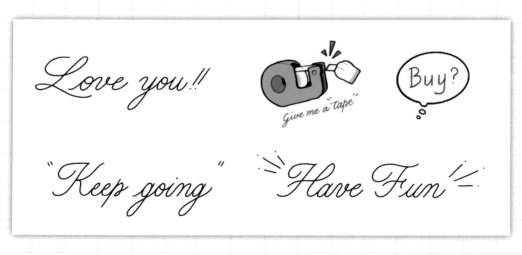

Taiwan Creations 09

美味手帳：
水彩插畫與鋼筆字的絕佳組合

作　　者	阿土 (王瑋澤)

總編輯	張芳玲
編輯主任	張焙宜
主責編輯	張焙宜
封面設計	許志忠
美術設計	許志忠

太雅出版社

TEL：(02)2368-7911　FAX：(02)2368-1531
E-mail：taiya@morningstar.com.tw
郵政信箱：台北市郵政53-1291號信箱
太雅網址：http://taiya.morningstar.com.tw
購書網址：http://www.morningstar.com.tw
讀者專線：(02)2367-2044、(02)2367-2047

出 版 者	太雅出版有限公司
	106台北市大安區辛亥路1段30號9樓
	行政院新聞局局版台業字第五○○四號

讀者服務專線　TEL：(02) 23672044 / (04) 23595819#230
讀者傳真專線　FAX：(02) 23635741 / (04) 23595493
讀者專用信箱　service@morningstar.com.tw
網路書店　　　http://www.morningstar.com.tw
郵政劃撥　　　15060393（知己圖書股份有限公司）

法律顧問　　陳思成律師

印　　刷	上好印刷股份有限公司　TEL：(04)2315-0280
裝　　訂	大和精緻製訂股份有限公司　TEL：(04)2311-0221

初　　版	西元2022年03月01日
定　　價	350元

(本書如有破損或缺頁，退換書請寄至：
台中市西屯區工業30路1號　太雅出版倉儲部收)

ISBN 978-986-336-420-7
Published by TAIYA Publishing Co.,Ltd.
Printed in Taiwan

國家圖書館出版品預行編目(CIP)資料

美味手帳：水彩插畫與鋼筆字的絕佳組合
／阿土作 . ——初版，——臺北市：太雅
出版有限公司，2022 . 03
面；　公分 . ——（Taiwan creations；9）
ISBN　978-986-336-420-7（平裝）

1.CST：插畫　2. CST：繪畫技法

947.45　　　　　　　　　　110021958

填線上回函
美味手帳

https://reurl.cc/5G8Q0q